그리
컬러링 여행

GREECE COLORING TRAVEL

그림 윤하 | 글 호경

트러스트북스

그리스
GREECE

그 리 스 에 가 고 싶 다 면 그 리 스 로 떠 나 라 !

그리스 국토는 반도와 그 주변에 산재하는 아름다운 섬들로 이루어져 있다.

서쪽 해안은 이오니아해Ionian Sea, 동쪽과 북동쪽 해안은 에게해 Aegean Sea에 둘러싸여 있다.

북쪽은 800km에 이르는 긴 국경으로 알바니아, 마케도니아, 불가리아와 접하고,

동쪽은 마리치강을 사이에 두고 터키와 접한다.

유럽 남동부의 발칸 반도 교차점에 위치해 유럽과 지중해의 특성을 모두 가지고 있다.

그리스인(93%)이 대부분을 차지하고, 그리스어를 공용어로 사용하며,

종교는 대부분의 인구가 그리스정교를 신봉한다.

면적은 우리(남한)의 약 1.3배, 인구는 1천만 명을 웃도는 수준이다.

EU 가입국이며, 유럽단일통화(유로) 회원국이다.

행정구역은 51개 현nomos과 1개 자치주autonomous region로 이루어져 있다.

수도 아테네는 전통과 현대가 공존하는 곳으로 그리스 교육, 문화, 경제, 행정의 중심지다.

로마는 우아함의 샘이며, 그리스는 지식의 샘이다.
S. 존슨

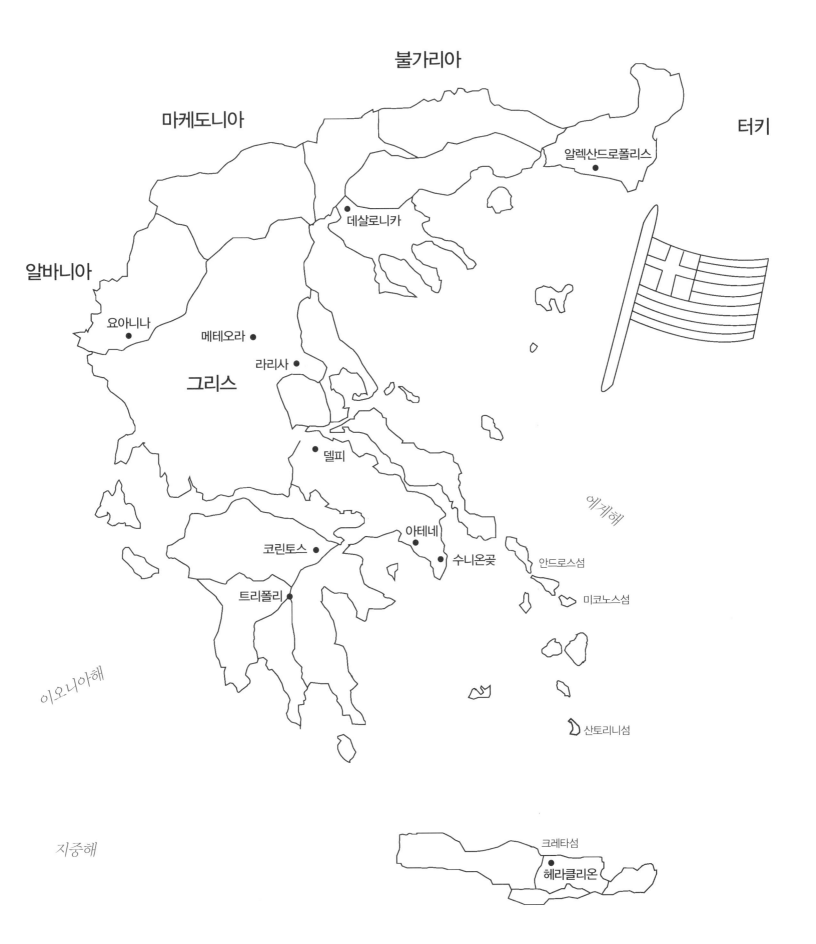

산토리니
Santorini

순례자는 자신의 집에 이르기 위하여
낯선 문마다 두드려야 하고,
마지막 가장 깊은 성소에 다다르기 위해
온갖 바깥 세계를 방황해야 합니다.

타고르 '기탄잘리'

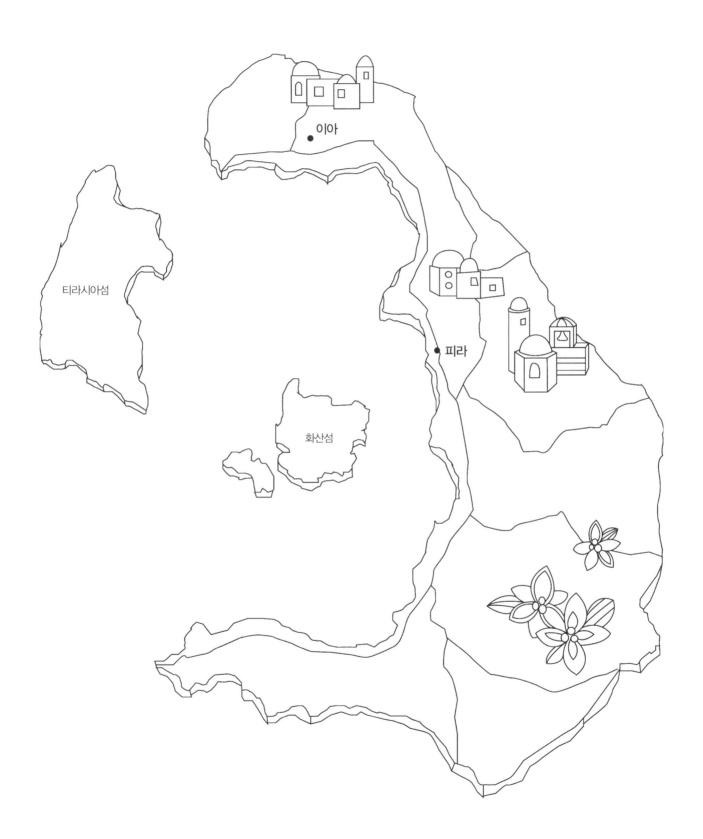

티라시아섬

이아

피라

화산섬

산토리니
Santorini

화산섬 산토리니는 그리스 사람들에게 '티라' Thira 라고 불린다.
티라의 중심지는 피라 Fira. 이곳에서 아름다움을 찾아온 전세계 사람들을 만날 수 있다.
6~8월이 가장 아름답고, 가을을 넘어서면 을씨년스럽다.
하지만 언제라도 하얗게 빛나는 섬이 산토리니다.

여행이란 우리가 사는 장소를 바꾸어주는 것이 아니라 우리 생각과 편견을 바꾸어주는 것이다.
아나톨 프랑스

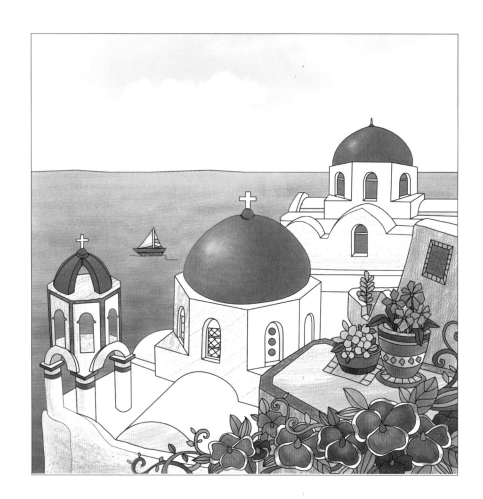

산토리니 꽃 창문
Santorini Flower Windows

산토리니는 물이 풍부하지 않지만 땅이 비옥해서 포도와 작은 토마토가 잘 자란다.
아담한 아치형 창문 너머에서 고풍스런 의자가 그대를 기다린다.

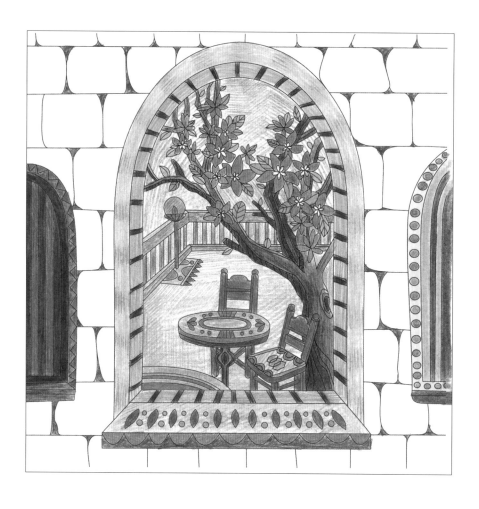

산토리니 와인
Santorini Wine

산토리니 최고의 특산품은 와인이다.
섬의 대부분이 포도밭으로 되어 있어 언제든 최고 품질의 와인을 맛볼 수 있다.
〈부따리Boutari 1879〉는 130년의 전통을 자랑한다.
산토리니에서 와인을 마시지 않으면…? 추억의 양도 그만큼 줄어든다.

사람은 나이를 먹는 것이 아니라 좋은 와인처럼 숙성하는 것이다.
필립스

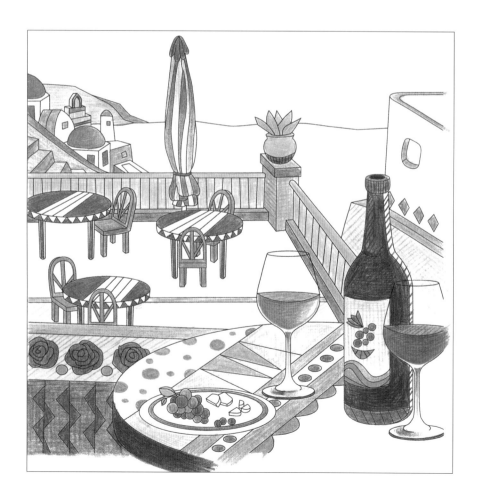

천국으로 향하는 문
Santorini Gate to Heaven

산토리니 골목을 걷다가 만난 작은 집의 문.
이 문을 열고 들어가면 우리네와 똑같은 소박한 일상이 있고,
문을 열고 나가면 신의 걸작품인 산토리니의 바다를 가슴에 담을 수 있다.

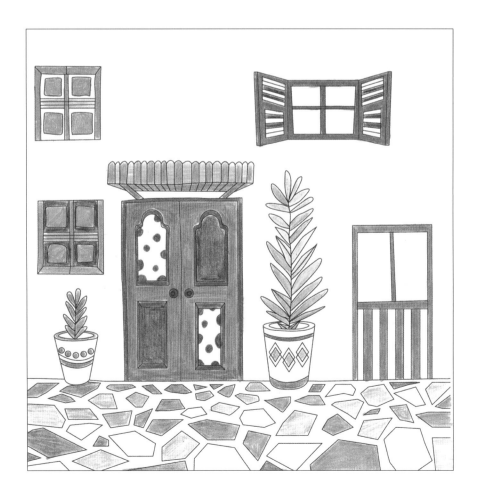

산토리니의 꽃
Santorini Flower

"그리스 사람과 악수를 나눈 뒤에는 반드시 자기 손가락을 세어보아라"라는 아랍 속담이 있다.
그리스 사람들이 그렇게 잘 속인다는 경구다.
그러나 … 꽃을 이렇게나 사랑하는 것을 보면 전혀 그렇지 않을 듯하다.

꽃에 향기가 있듯 사람에게는 품격이 있다.
그러나 꽃도 그 생명이 생생할 때에는 향기가 신선하듯 사람도 그 마음이 맑지 못하면 품격을 보전하기 어렵다.
셰익스피어

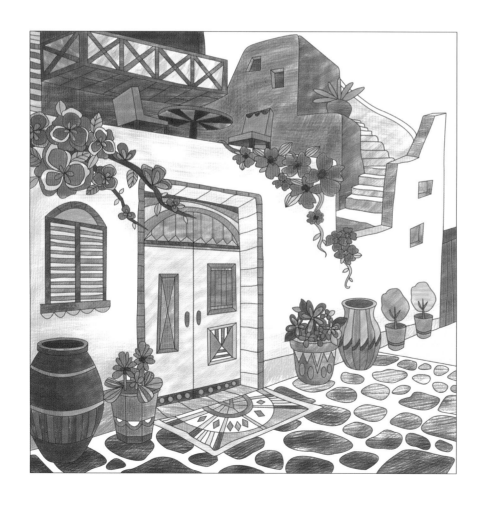

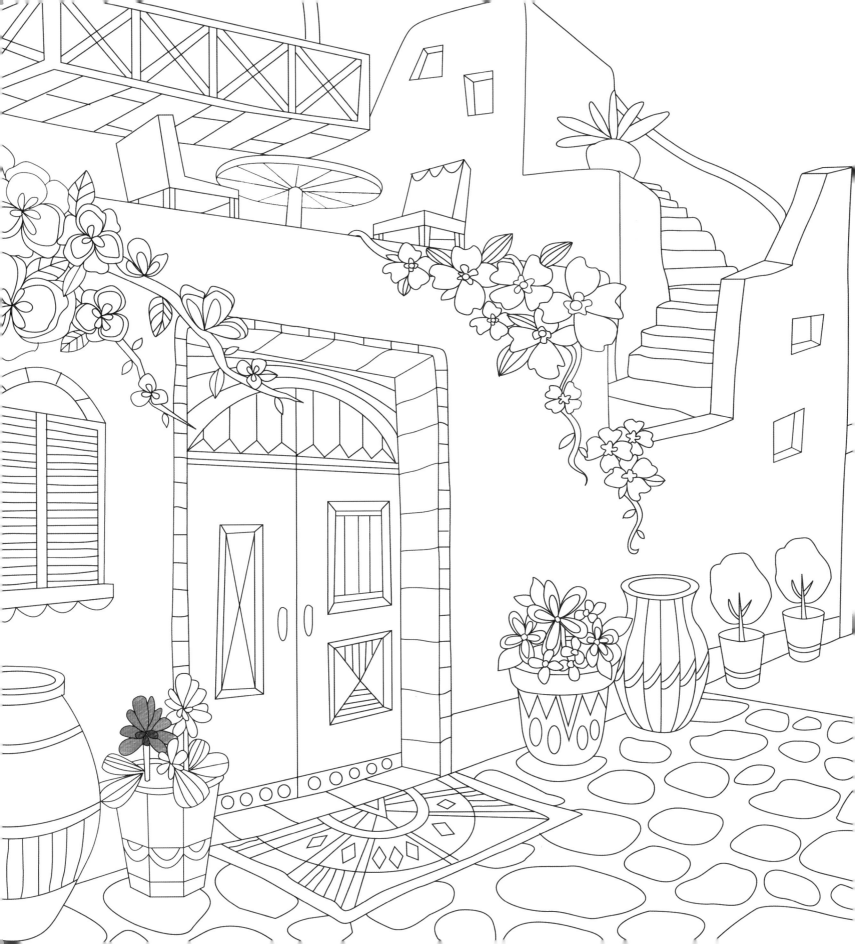

산토리니 채소가게
Santorini Vegetable shop

그리스 요리는 프랑스, 이탈리아와 함께 서양 3대 요리로 꼽힌다.
특히 올리브오일과 야채를 많이 사용해 건강식으로도 만점이다.
하지만 생선을 좋아하는 고양이는 야채가 반갑지 않은 듯 등을 돌리고 앉아 있다.
산토리니에 가면 야채, 과일, 특히 작은 토마토를 먹어보자.

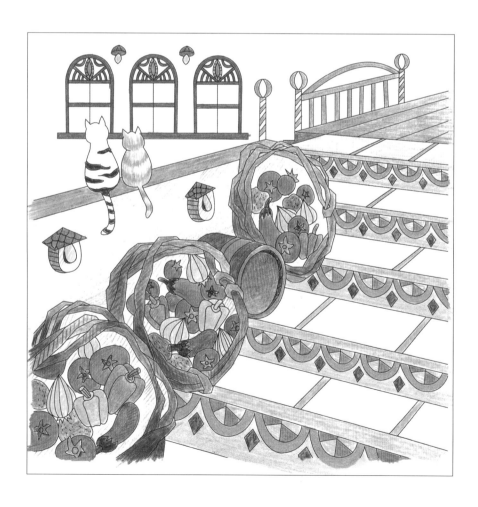

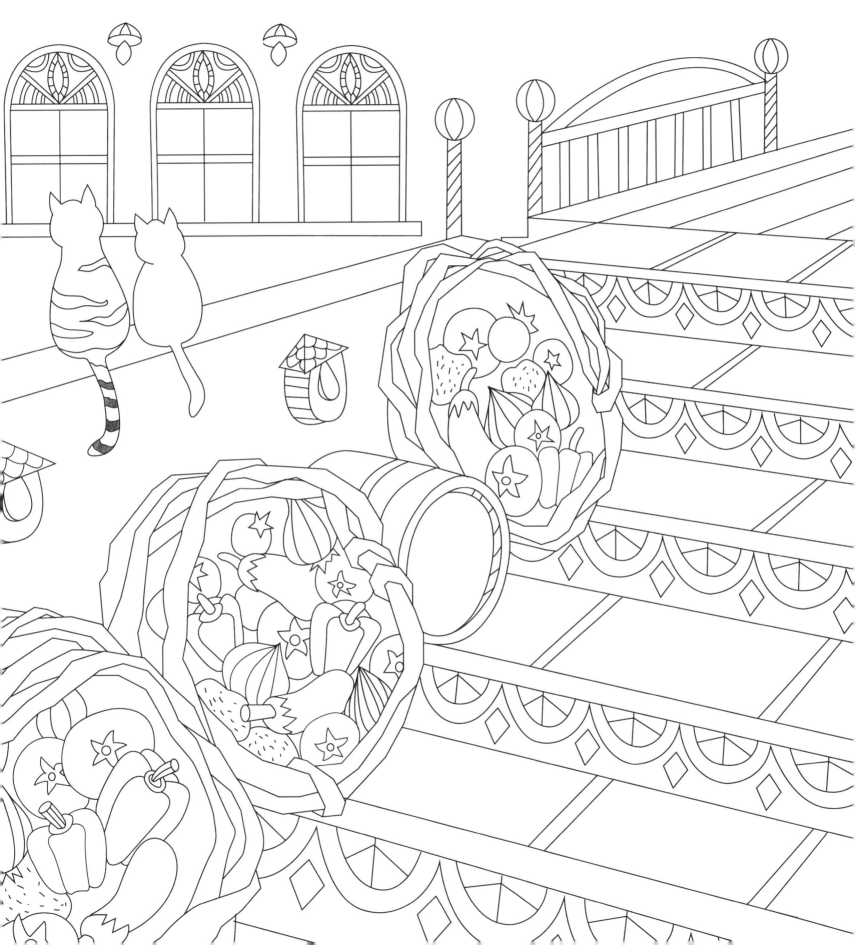

조개 창문
Santorini Clam Windows

산토리니의 멋진 창문.
바닷속의 온갖 조개들이 창문을 장식하고 있다.
'나도 저런 걸 만들어야지'
누구나 한번쯤 마음먹었지만 결국은 만들지 못했던 작품이 여기 있다니!
세상의 모든 바다에서 조개를 주워 나만의 멋진 창문을 만들어보자.

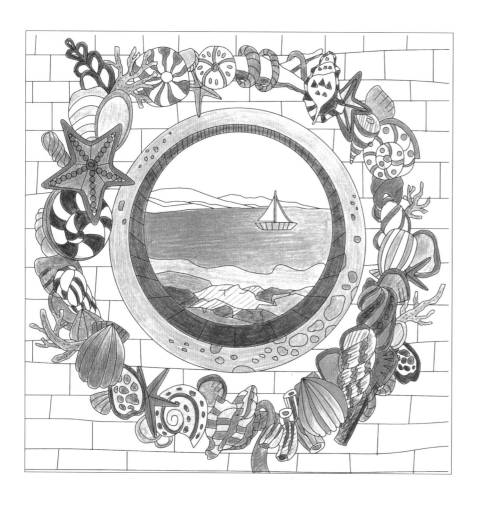

산토리니의 고양이
Cat at Santorini

"이 고양이는 나를 만나려고 오래전부터 여기서 기다리고 있었어요.
하지만 쓰다듬으려 손을 내밀면 새침하게 도망갈 게 분명합니다.
창가에 앉은 고양이를 만나거들랑 '야쑤Yasu' 인사를 잊지 마세요.
'안녕' 이란 뜻입니다. 좀더 정중하게 하려면 '야사스Yasas' 라고 하면 됩니다."

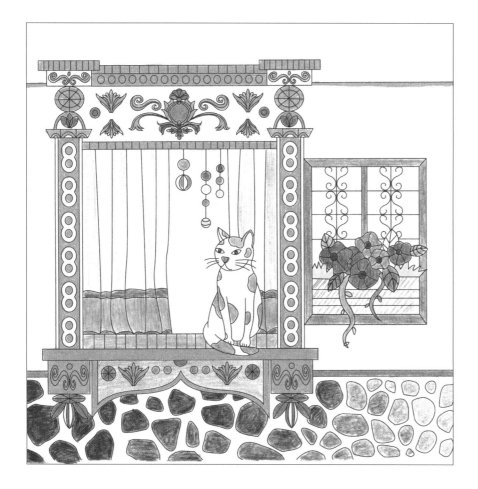

이아마을 종탑
Oia Bell Tower

깎아지른 절벽 위에 아담한 교회와 종탑이 많은 곳이 산토리니다.
이아마을에 가면 이 종탑 아래에서 소원 한 가지를 꼭 빌어보자.
해가 질 무렵 골목길 계단에 앉아 저 멀리 바다를 바라보며 사랑의 시간을 갖자.

누구를 위하여 종이 울리는지 알고자 하지 말라.
종은 그대를 위하여 울린다.

존 던

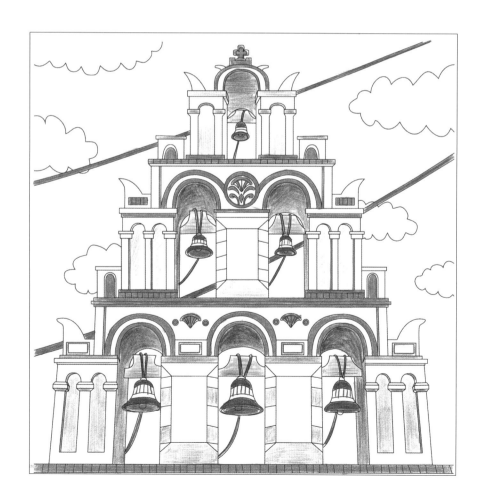

저 멀리 산토리니
Santorini into the distance

죽기 전에 딱 한번이라도 이곳에 가보았다면 당신는 아름다운 삶을 산 것이다.
눈이 부시게 하얀 벽과 파란 돔 지붕이 꿈결처럼 흘러가는 곳이 산토리니다.
아테네국제공항에서 산토리니까지는 비행기로 40분,
아테네 피레아스 항구에서 산토리니 아티니오스 항구까지는 파로스-낙소스-이오스를 거쳐 7시간.
선택은 여행자의 몫이다.

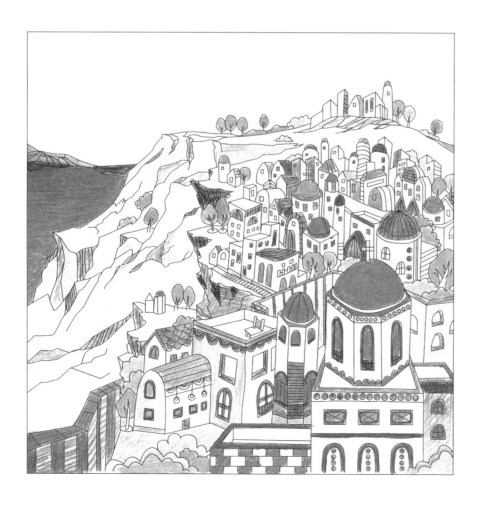

그리스 여신
Greece Goddess

―――――

신들의 나라 그리스에는 여신을 그린 벽화들이 많다.
곡물과 수확의 여신 데메테르Demeter,
지혜 · 전쟁 · 직물 · 문명의 여신 아테나Athèna,
순결과 자애의 여신 아르테미스Arthemis,
결혼과 가정의 여신 헤라Hera…
그녀들은 무섭기도 하고, 잔인하기도 하지만 결국은 인간을 사랑한다.

―――――

신은 그 창조된 생명에 하나의 기둥을 세워주었다.
그것은 사랑이다.

카르맨 실바

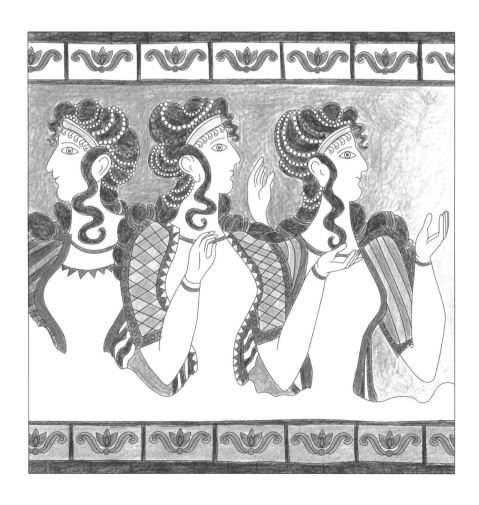

그리스 도자기
Greece Ceramique

우리나라 옛 도자기가 심플하고 투박한 빗살무늬토기라면
그리스 도자기는 신화시대의 찬란함을 잘 보여준다.
박물관뿐만 아니라 일상에서도 고풍스런 도자기를 접할 수 있다.
두 명의 전사는 어디를 향해 달려가는 것일까?

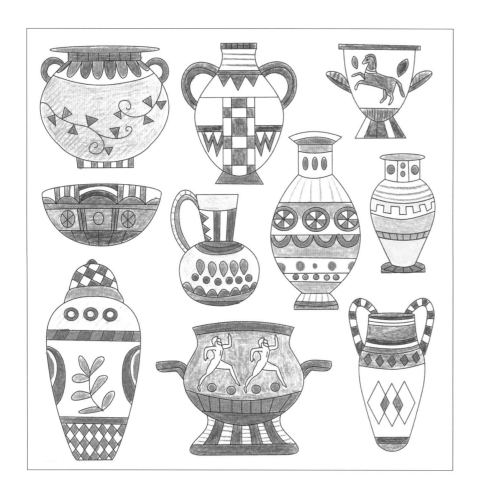

크레타
Crete

여행은 인간을 겸허하게 한다.
세상에서 인간이 차지하고 있는 부분이
얼마나 하찮은가를
두고두고 깨닫게 해주기 때문이다.

플로베르

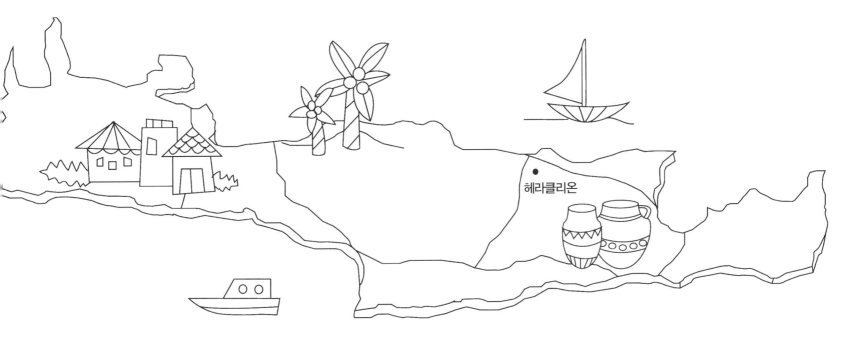

헤라클리온

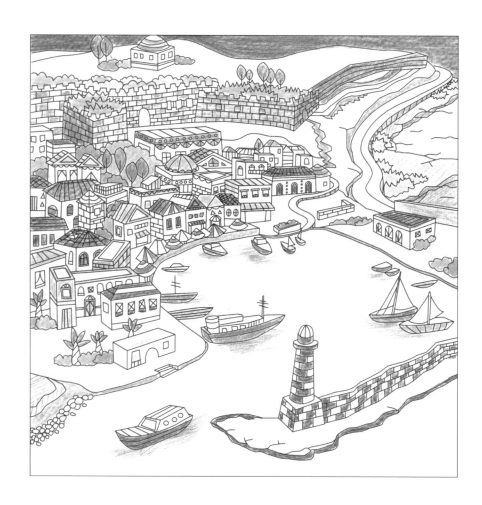

행복은 대개 현재와 관련되어 있다.
목적지에 닿아야 비로소 행복해지는 것이 아니라 여행하는 과정에서 행복을 느끼기 때문이다.
앤드류 매튜스

크레타는 그리스에서 가장 큰 섬이자,
그리스의 다양한 역사유적을 간직하고 있는 보석과 같은 섬이다.
미노아 시대 크노소스와 파이스토스의 유적을 비롯해 고르티스 유적,
하니아 항과 베네치아의 옛 도시, 베네치아 성을 만날 수 있다.
아테네, 데살로니카, 로도스섬에서 크레타로 가는 비행기가 있다.

크레타
Crete

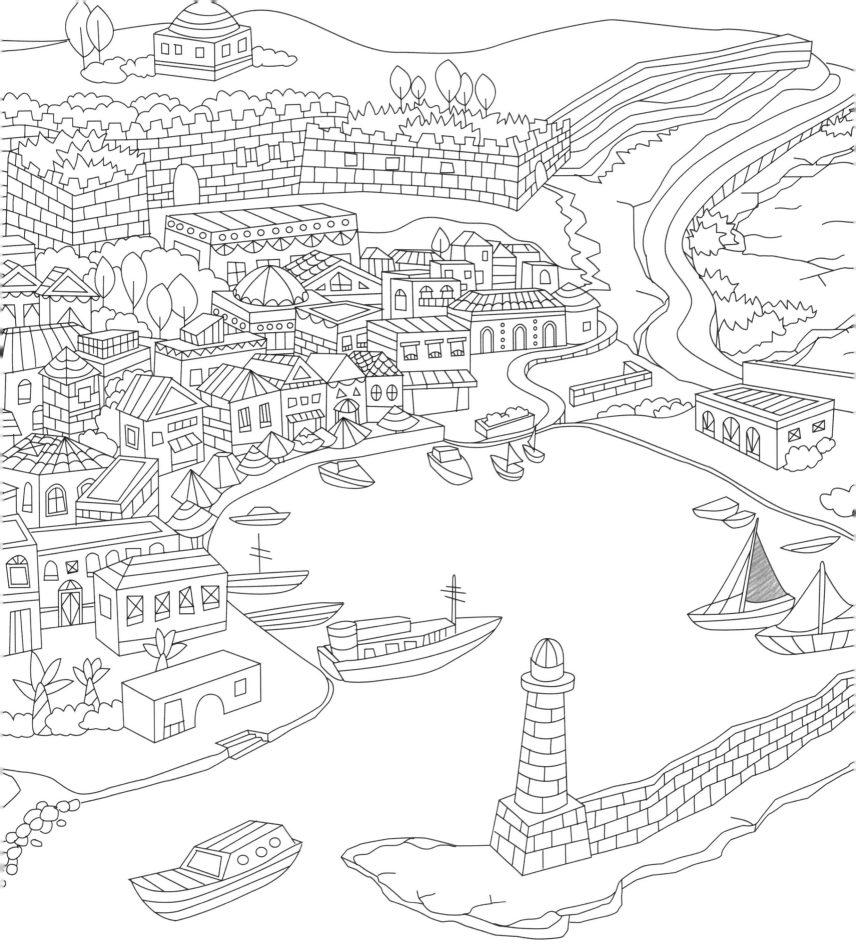

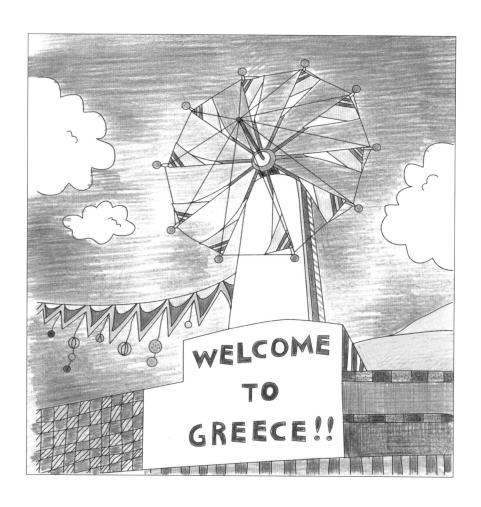

과거에는 이방인이 들어오는 것을 어느 곳에서나 환영하지 않았지만
지금은 어느 곳에서나 'Welcome to' 이다.
크레타에 가면 이 따뜻한 환대를 받을 수 있다.

크레타 '웰컴 투 그리스' 풍차
'Welcome to Greece!' Windmill

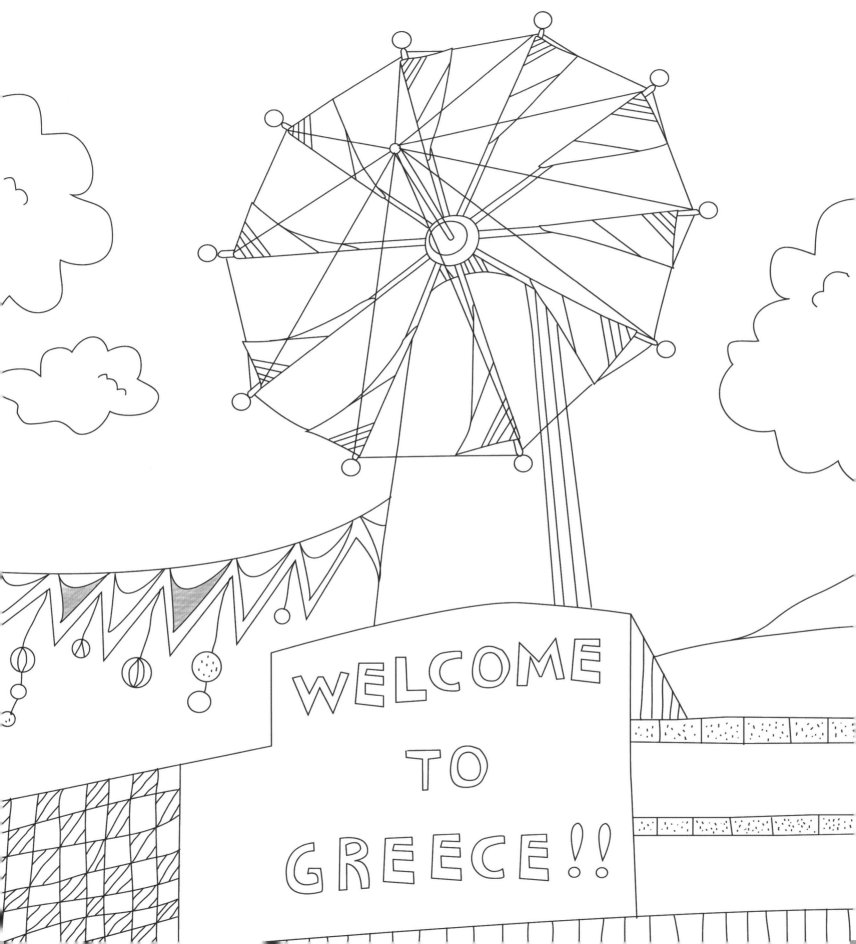

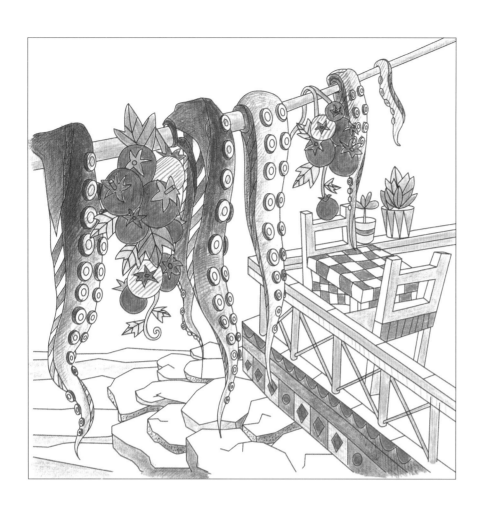

그리스 음식은 터키음식과 비슷하다.
크레타 섬에 가면 꼭 먹어야 하는 요리가 문어요리다.
쫄깃한 문어살과 올리브향이 절묘하게 어우러져 정말, 둘이 먹다 하나가 죽어도 모른다.
여기에 포도주 한 잔을 곁들이면 금상첨화.

크레타 문어식당
Crete Octopus Bistro

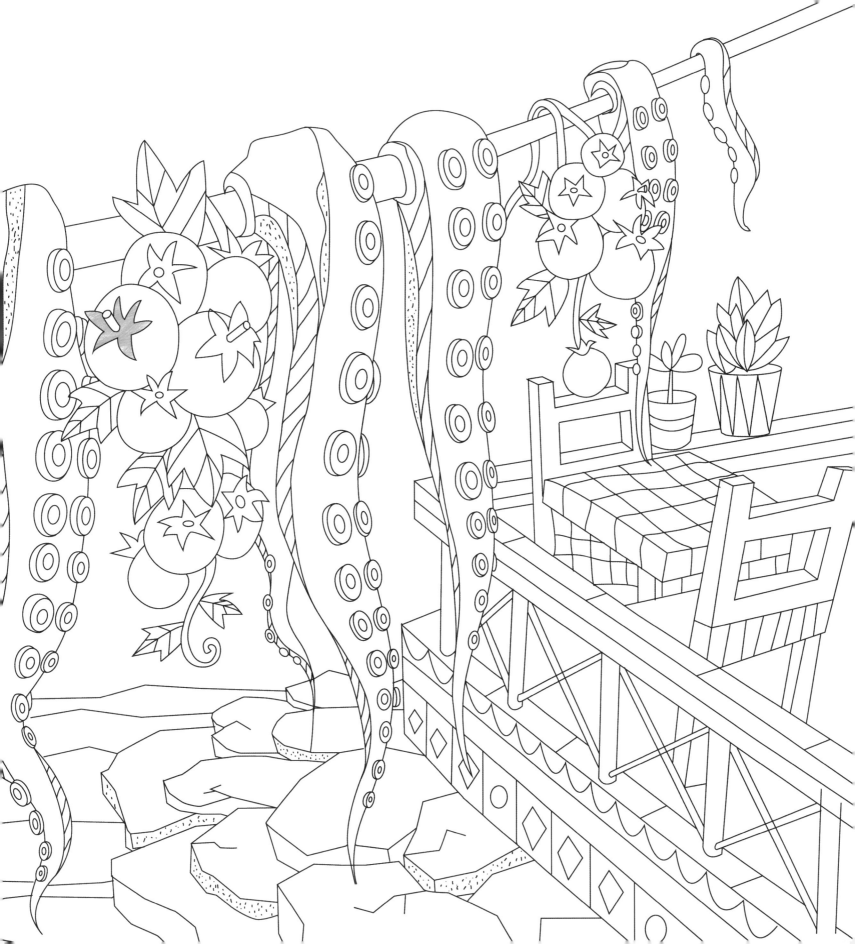

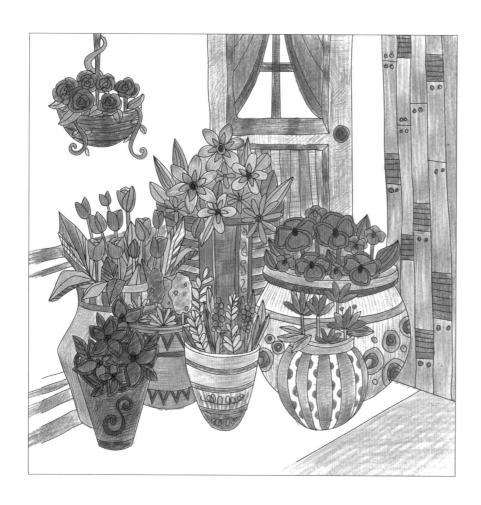

만일 어떤 여인이 꽃을 사랑한다 말하면서도 물 주는 것을 잊는다면, 그녀가 꽃을 사랑한다고 믿지 않을 것이다.
에리히 프롬

눈보다 더 새하얀 벽들과 그 앞에 놓인 지중해의 화분들.
튜립, 팬지, 히아신스…
아름다움을 갈망하는 인간의 마음은 어디에서나 똑같은가보다.

크레타의 화분
Crete Flowerpot

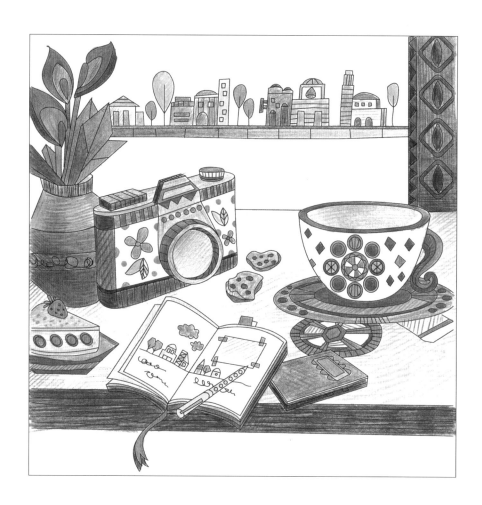

스무 살이 될 무렵 나의 꿈은 주머니가 많이 달린 여행가방과 펠리컨 만년필을 갖는 것이었다.
만년필은 주머니 속에 넣어두고 낯선 곳에서 한번씩 꺼내 엽서를 쓰는 것.
김수영, '오래된 여행가방'

여행은 탐방, 구경, 모험, 관찰이지만 휴식이기도 하다.
오늘 아침 뜨거운 커피 한 잔과 함께 내 몸과 마음을 잠시 쉬어보자.
조각같은 그리스 남자가 나를 유혹할지도 모른다는 설렘은 없을지라도…

크레타 카페
Crete Cafe & Coffee Shop

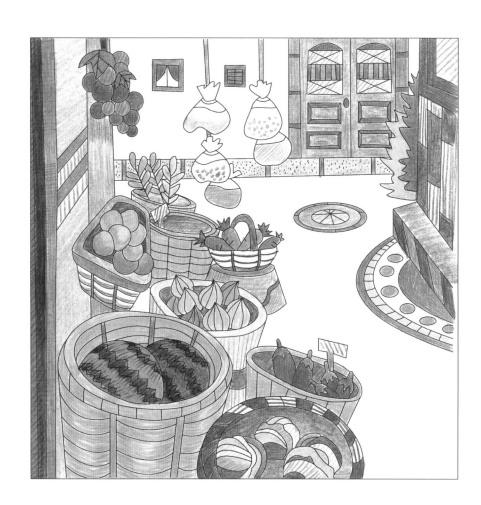

크레타에는 신선한 과일과 야채가 많다.
바자르 폴리마켓Bazaar Flea Market은 크레타 섬에서 가장 큰 시장으로 베네치안 성곽 밖에 있다.
과일, 채소, 꽃, 수공예품, 벼룩시장, 골동품 등 없는 것이 없다.
그렇다고 아무것이나 마구 사면 금방 지갑이 텅 비고 만다.

크레타 과일가게
Crete Fruit & Vegetable Shop

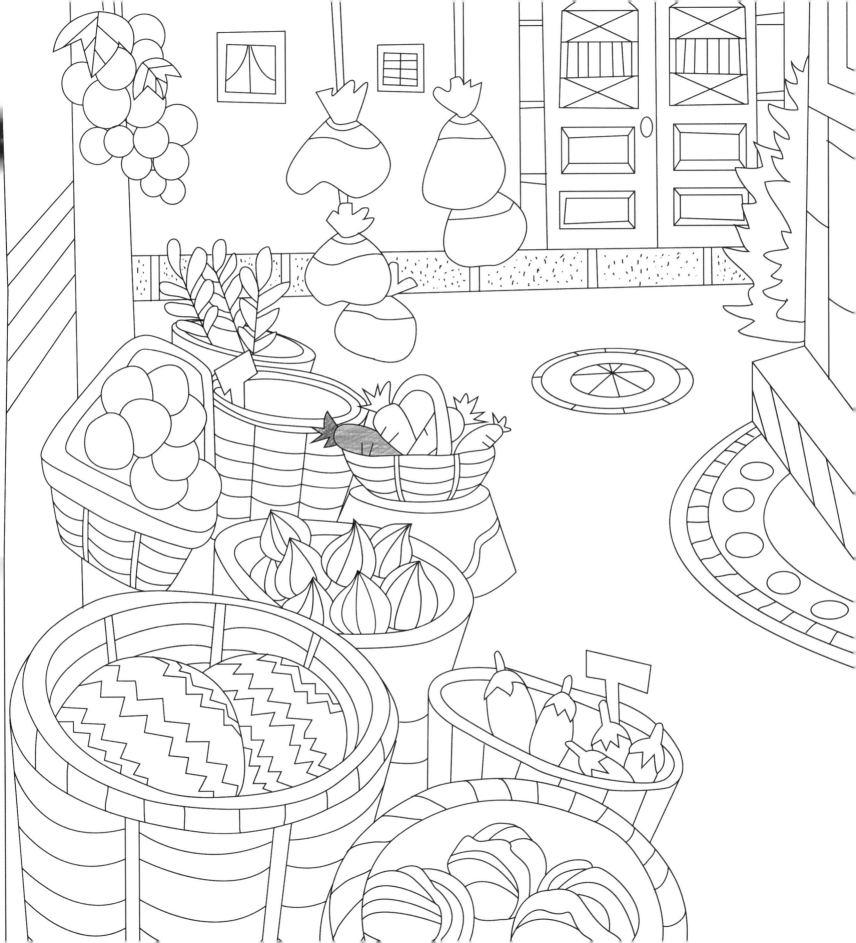

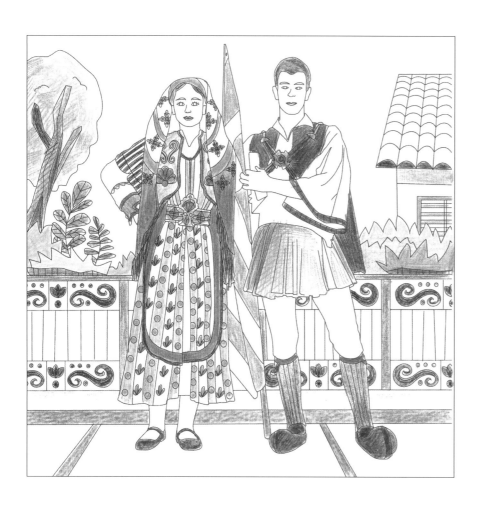

영화에서 보는 그리스 철학자의 헐렁한 옷은 불편해 보이기는 해도
사색의 분위기를 물씬 풍긴다.
전통 그리스 옷은 앞이 트여있지 않고,
벨트로 고정시키는 곳만 빼면 몸에 붙지 않아 자연스러운 주름을 만든다.
튜닉은 남녀 공용의 옷이고, 키톤Chiton은 더 심플한 옷이며, 팔라Palla는 예술가,
여성이 입는 옷, 히마티온Himation은 망토와 비슷한 겉옷이다.

그리스 튜닉
Greece Tunic

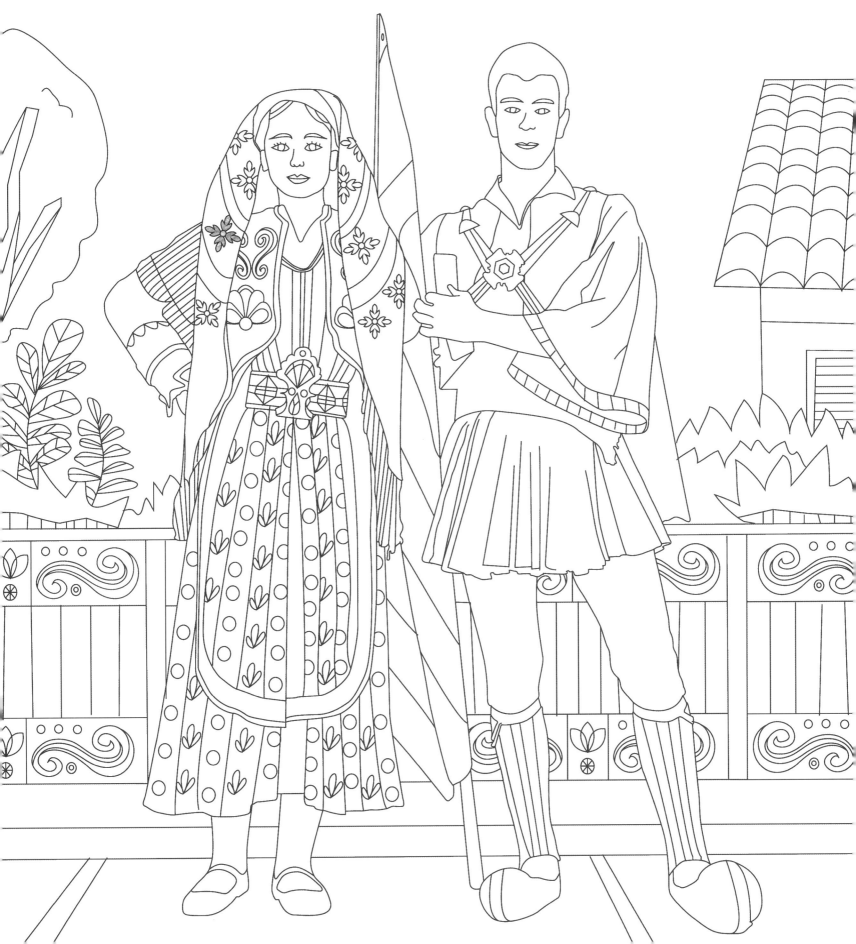

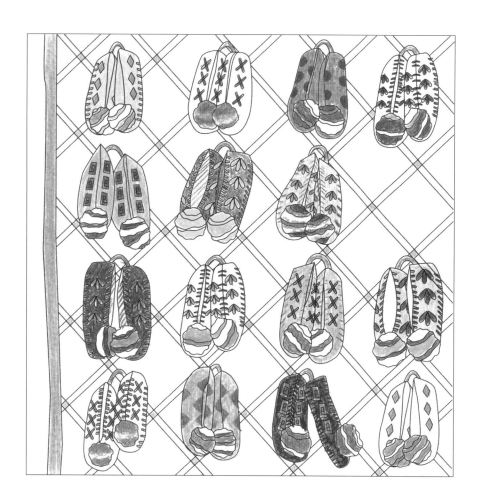

가장 빨리 가는 여행자는 제 발로 걸어가는 사람이란 것을 스스로 알고 있다.
헨리 소로

그리스에서는 시집가는 딸에게 결혼식 날 아침, 아버지가 신발을 신겨준다.
두 발 모두가 아니라 한 발만.
나머지 한 발은 신부의 오빠나 남동생의 몫이다.
시집가서 행복하게 잘살기를 바라는 마음은 동서양을 막론하고 똑같다.
그리스 가죽신은 테세우스Theseus 이야기가 가장 유명하다.

그리스 신발
Greece Shoes

미코노스
Mykonos

지식을 얻기 위하여 여러 나라를
그저 돌아다니는 것만으로는 충분하지 않다.
여행의 방법을 생각하지 않으면 안 된다.

루소

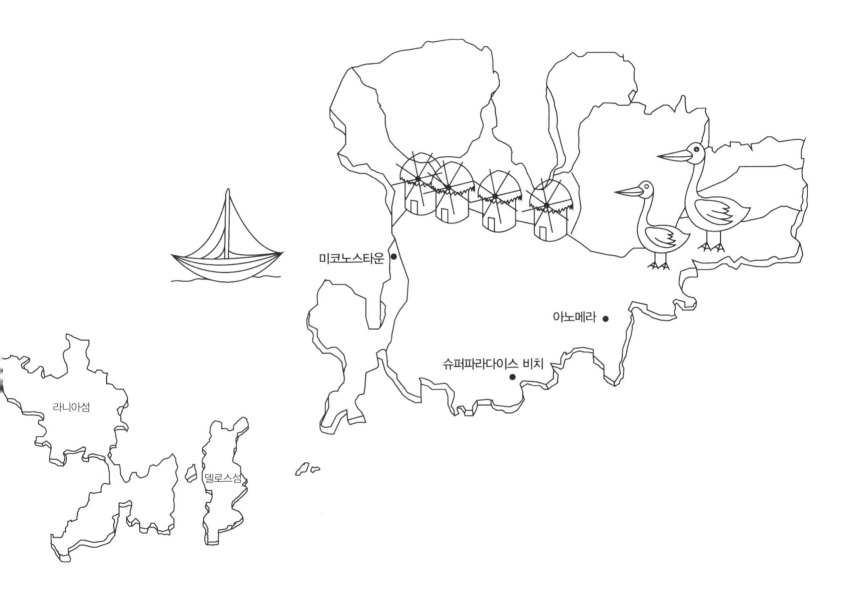

라니아섬

델로스섬

미코노스타운 ●

아노메라 ●

슈퍼파라다이스 비치 ●

미코노스
Mykonos

미코노스는 에게해의 220개 섬으로 이루어진 키클라데스Cyclades 제도 가운데 하나다.
북서쪽에 티노스Tinos 섬, 남쪽에 낙소스Naxos 섬과 등대로 유명한 파로스Paros 섬이 있다.
태양신 아폴론의 손자인 미콘스Mykons에서 이름이 유래되었다.
아테네에서 미코노스까지 하루에 3~4번 비행기가 오간다.
시간은 40분쯤 걸리는데 성수기에는 유럽 여러 도시에서 비행기를 한시적으로 운항한다.

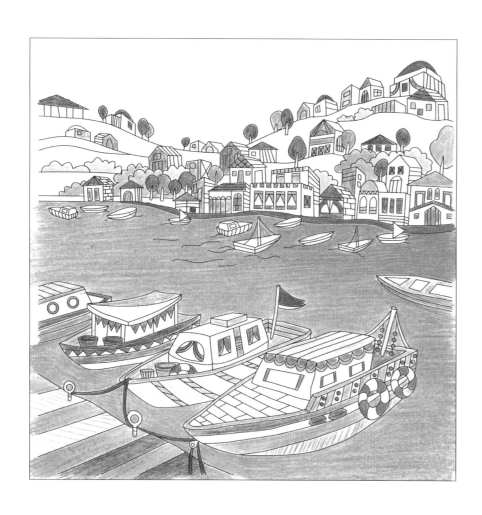

미코노스 리틀 베니스
Mykonos Little Venice

미코노스 바닷가에는 베니스 풍의 아기자기한 건물이 많다.
한때 베네치아 공국의 지배를 받았기 때문.
지금은 카페와 바, 디스코텍 등이 몰려 있다.
파도 출렁이는 카페에 앉으면 에게해의 풍광이 한눈에 들어온다.

우리가 하는 일은 바다에 있는 한 방울의 물과 같다.
하지만 만일 이런 물방울이 없다면 바다는 존재하지 않는다.

테레사 수녀

미코노스 슈퍼파라다이스

Mykonos Super Paradise Beach

진짜 바다가 보고 싶다면 미코노스로 가야 한다.
파라다이스, 슈퍼파라다이스, 오르노스, 아그라리 중 한 곳을 택해
지중해의 쪽빛 바다에 흠뻑 젖어보라.
슈퍼파라다이스에서는 홀딱 벗고 비치발리볼을 해도 된다.

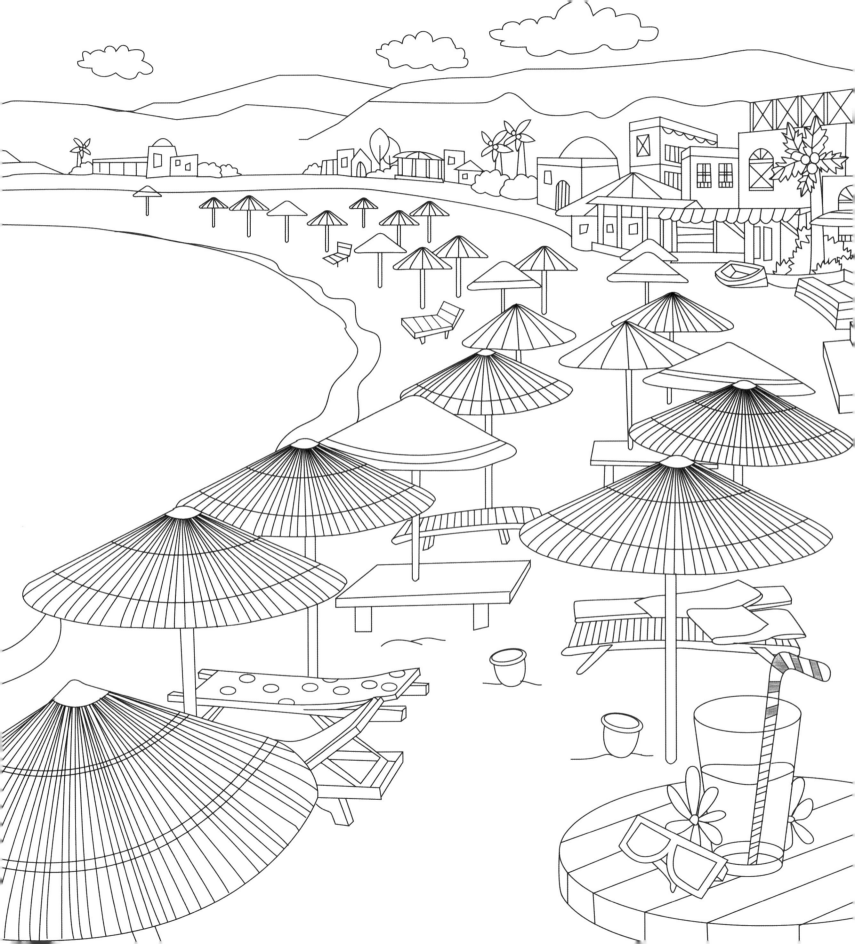

아침식사
Breakfast at Mykonos

미코노스에는 아담하면서도 특이한 식당이 많다.
음악이 흐르는 곳, 간단한 요리만 파는 곳,
아이스크림 가게, 풍차가 아름다운 칵테일 바,
그리고 스타벅스…
어젯밤 늦게 잠이 들었어도 아침은 빠뜨려서는 안 될 필수코스.
그렇지 않으면 추억 하나가 사라진다.

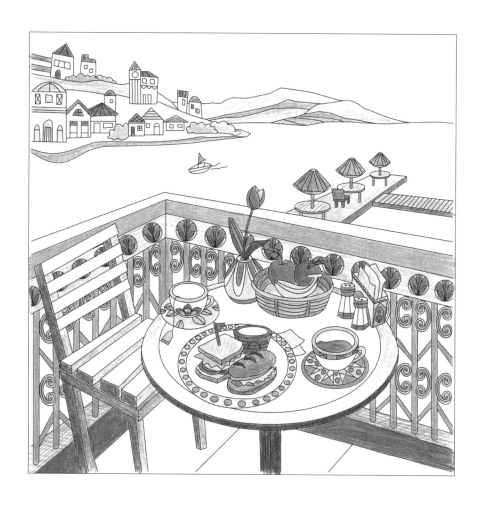

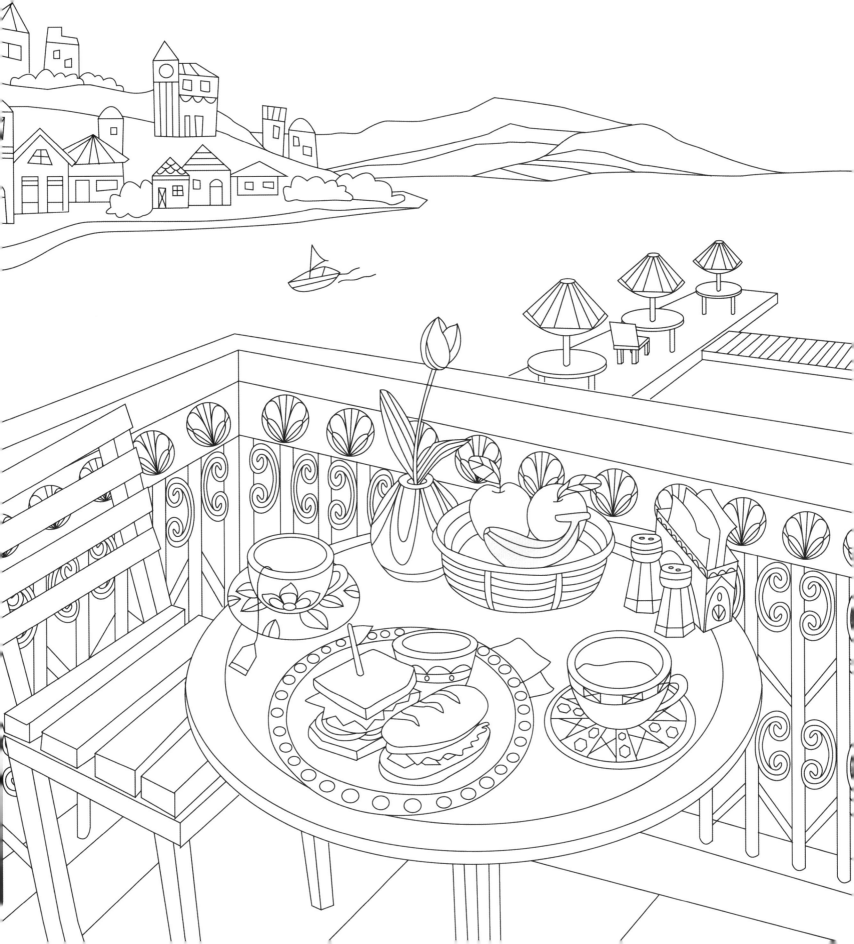

미코노스 풍차
Mykonos Windmill (Boni Mill)

원래는 풍차였는데 지금은 농업(민속)박물관으로 사용한다.
미코노스타운이 내려다보이는 아노메라Ano Mera에 있다.
16세기에 만들어졌지만 지금도 빙빙 잘 돌아가며, 가장 인기가 많은 풍차다.
아노메라는 유서깊은 앤티크 마을이므로 꼭 가보아야 한다.

여행과 변화를 사랑하는 사람은 생명이 있는 사람이다.
바그너

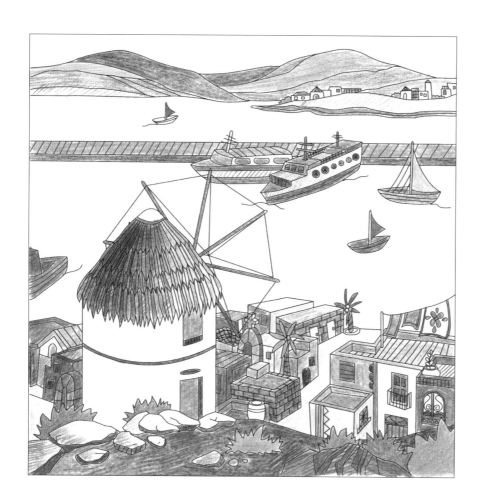

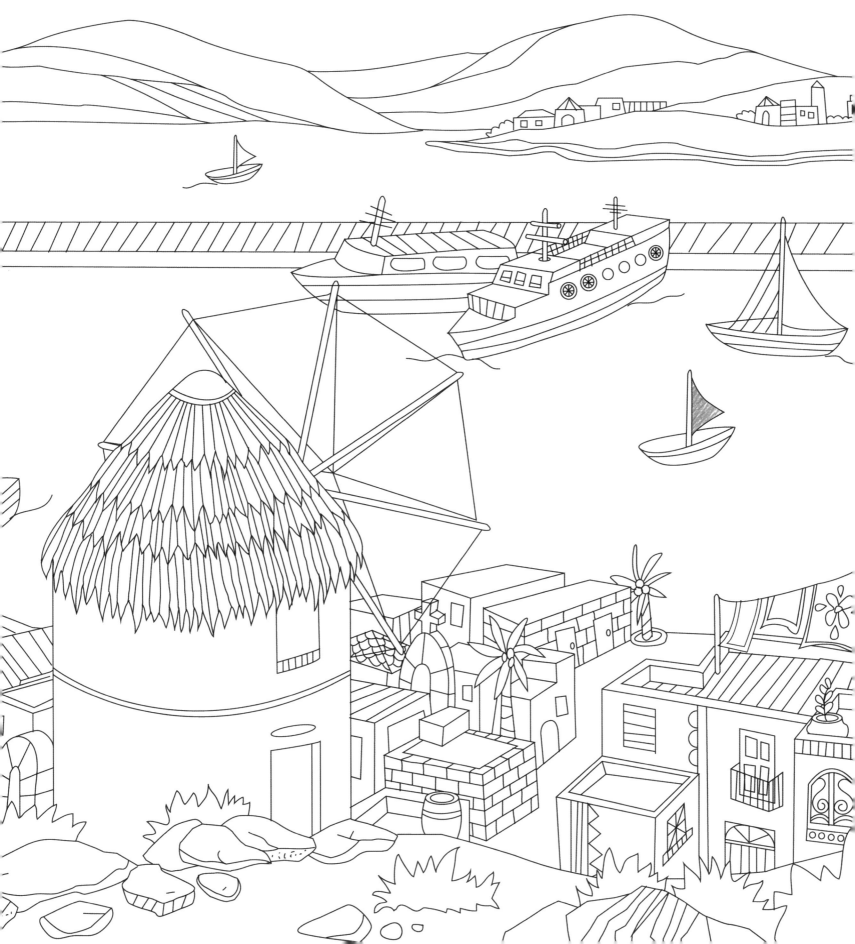

미코노스 펠리칸
Mykonos Pelican

부리가 긴 펠리칸은 미코노스의 마스코트다.
부두 어느 곳에서나 볼 수 있으며 식당을 어슬렁거리다가
관광객에게 먹을 것을 얻어먹는다.
그 옛날 아기를 부리에 담아 인간에게 보내주었던 펠리칸을
낯선 섬에서 만나는 것은 정말 진귀하고 반가운 경험이다.

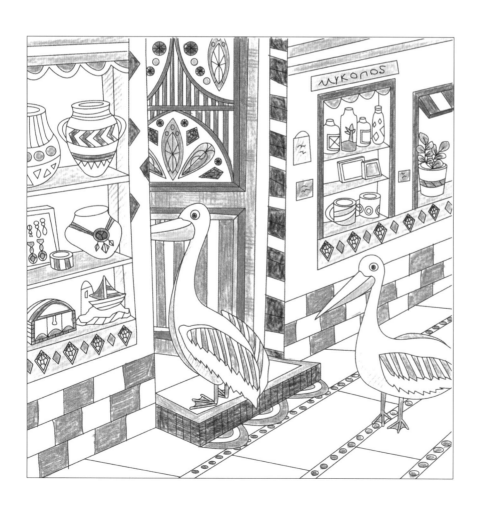

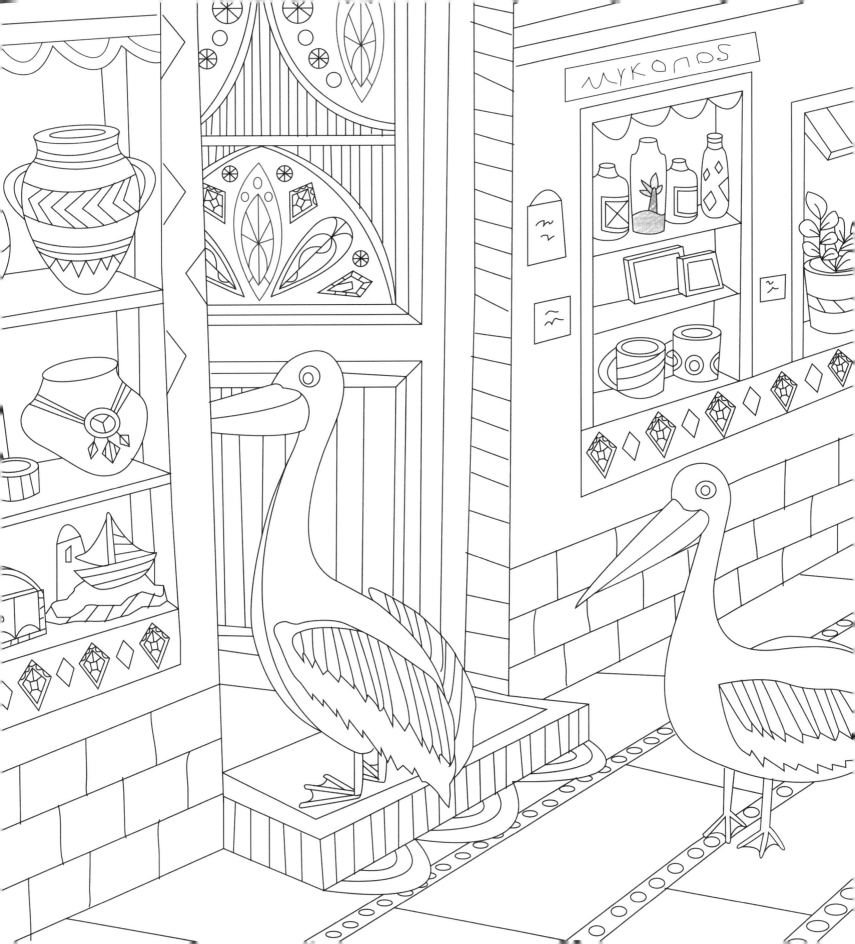

샐러드와 올리브오일
Greece Salad & Olive oil

그리스는 올리브오일의 나라다.
올리브나무는 그리스 어디에서나 볼 수 있는데 올리브오일이
그리스의 대표 상품이 된 것은 예로부터 수도원에서 올리브오일을 만들어온 덕분이다.
올리브오일이 가장 유명한 곳은 크레타와 펠로폰네소스의 산간 지방이다.

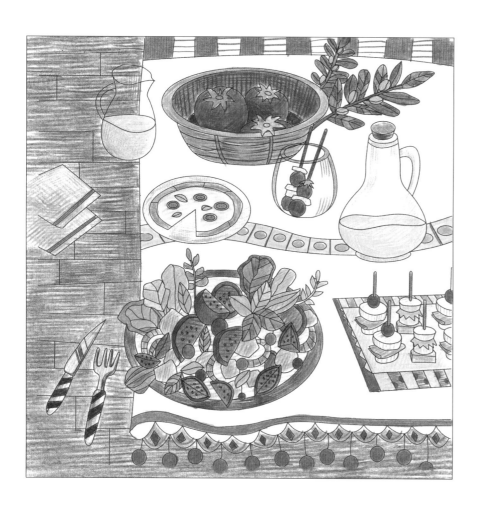

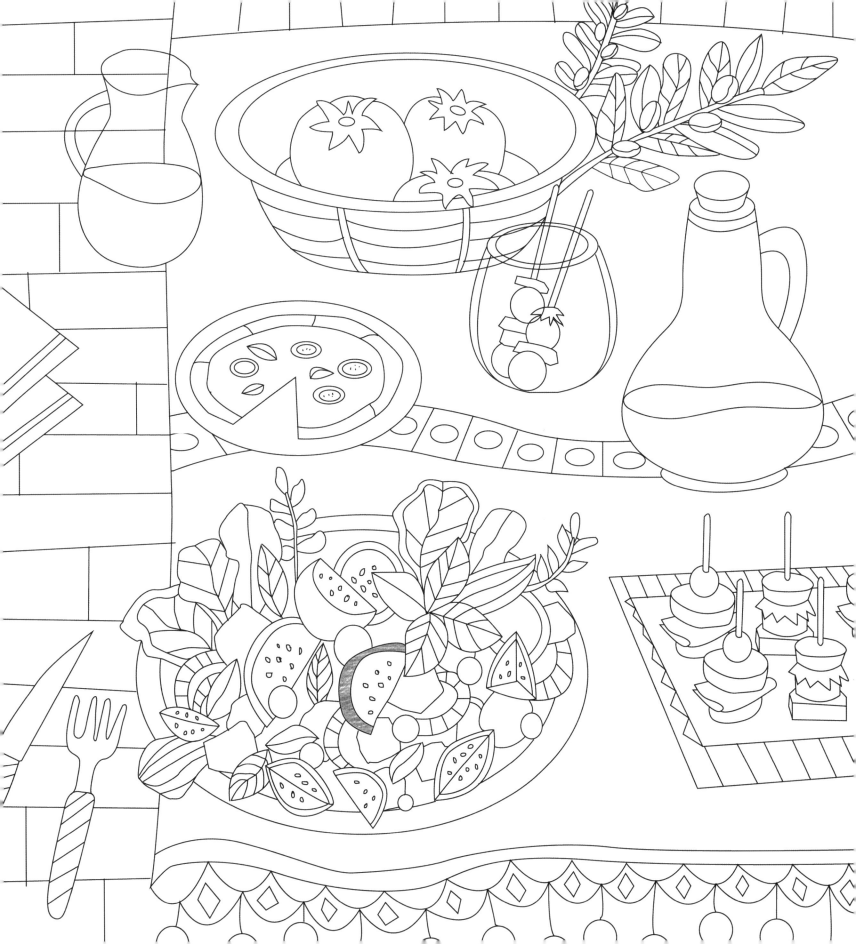

그리스 아이들
Greece Children

"사내아이는 털신발을 신었는데 소녀는 맨발이네요.
하지만 머리에 꽃을 올렸으니 훨씬 더 예쁩니다.
어쩌면 이 아이들은 헤라 여신과 헤라클레스의 후손일지도 모릅니다."

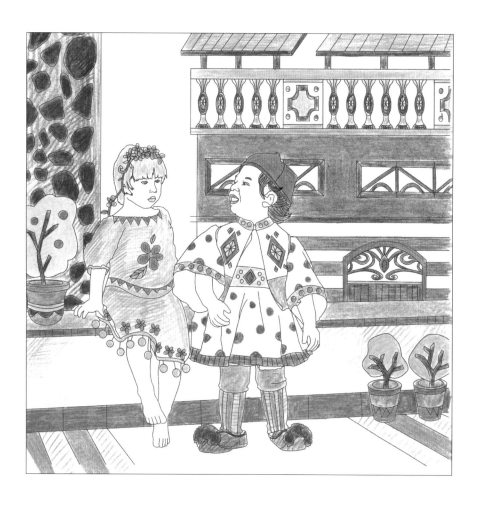

아테네
Athens

인생은 짧은 이야기와 같다.
중요한 것은 그 길이가 아니라 값어치다.

세네카

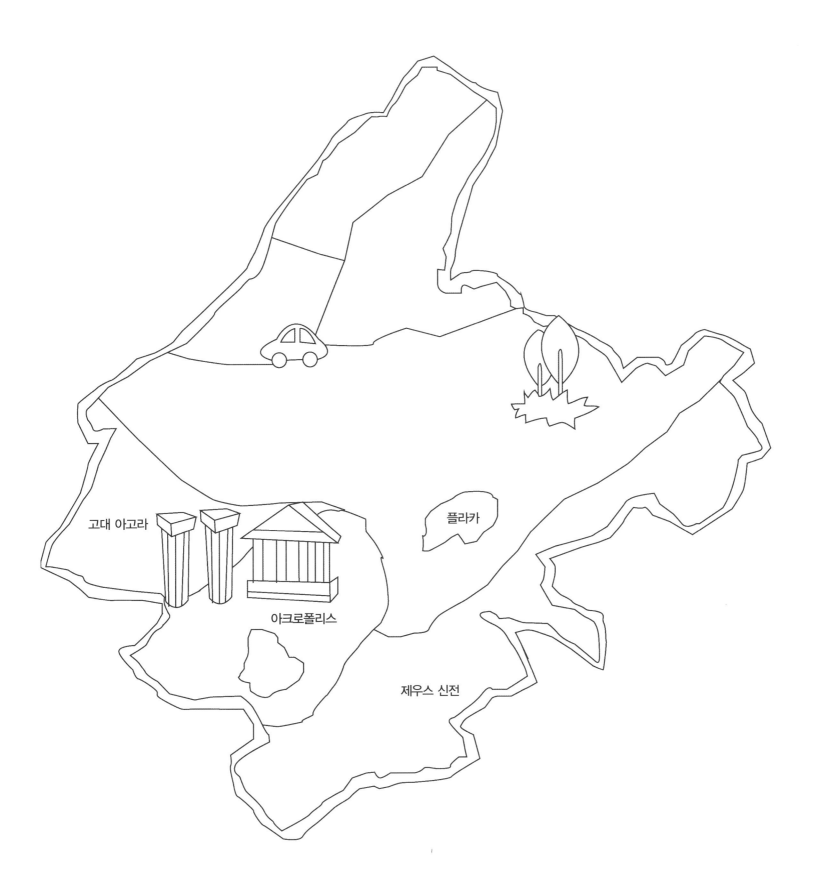

고대 아고라

플라카

아크로폴리스

제우스 신전

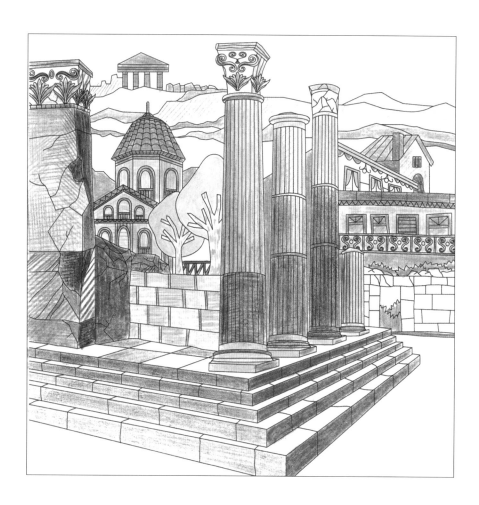

과거를 지배하는 자가 미래를 지배하며, 현재를 지배하는 자가 과거를 지배한다.
조지 오웰

천년 고도 경주는 땅만 파면 신라시대 유물이 나온다.
아테네에는 땅 위에 수천년 전의 근사한 건축물들이 즐비하다.
도시 곳곳이 세계문화유산이고 박물관이다.
그 많은 것들을 둘러보려면 아침부터 서둘러야 한다.

아테네
Athens

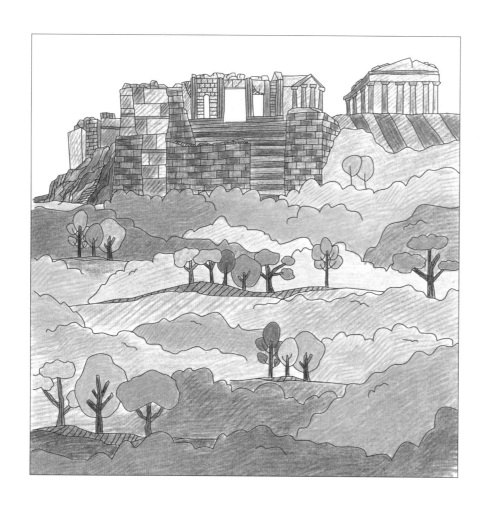

전문가들이 늘어나고 있다. 반면 철학자들은 사라지고 있다.

잉에보르크 바흐만

지금은 폐허가 됐지만 고전주의와 인간의 존엄, 철학이 모두 이곳에서 탄생했다.

그 옛날 흰 옷을 두르고 이곳을 거닐며 '올바르게 사는 방법'을 설파하던 철학자들을 떠올려보자.

당신이 바로 그 철학자다.

아테네의 모든 건축물은 아크로폴리스가 있는 언덕보다 높아서는 안 된다.

인간은 결국 신 아래에 있기 때문일까?

입장권 1장을 끊으면 모든 곳을 구경할 수 있다.

아크로폴리스
Athens Acropolis

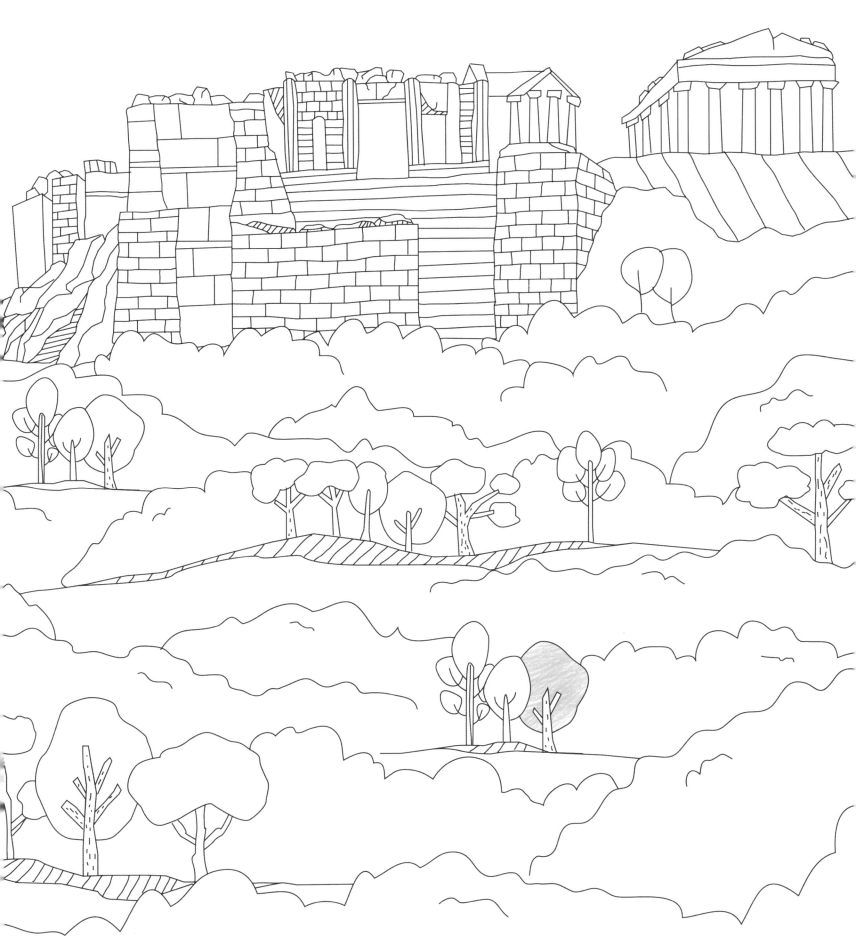

벼룩시장은 주로 일요일에 열리는데 모나스티라키Monastiraki가 가장 유명하다.
거의 매일 열리는 이페스투 거리에는 온갖 잡다한 물건들로 넘쳐난다.
올리브, 양념, 치즈 등을 사고 싶다면 오모니아 광장에서 에르무 거리쪽으로 가면 중앙시장이 나온다.
이곳은 아테네에서 가장 큰 먹거리 시장이다.

아테네 벼룩시장
Athens Flea market

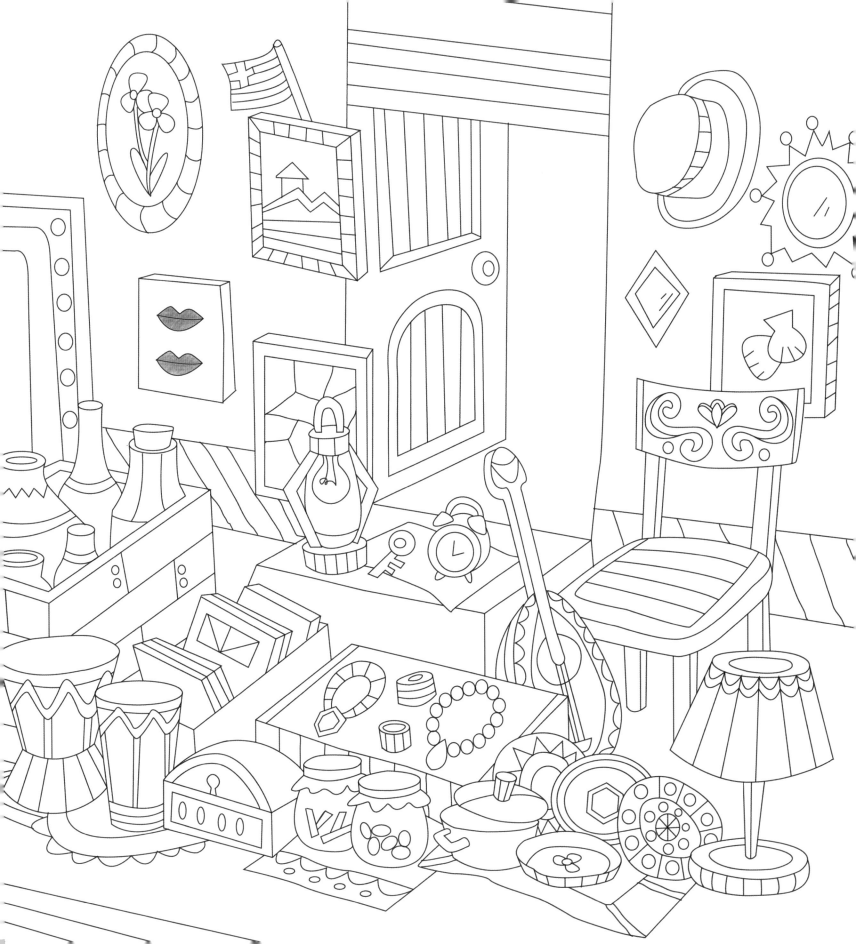

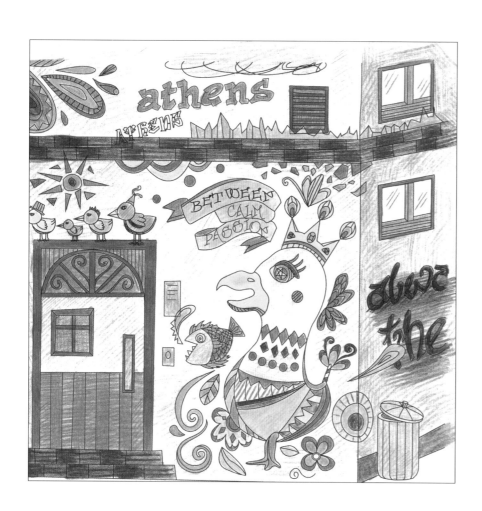

뉴욕은 밤에 스프레이 페인트로 벽에 그림을 그리고 도망치는
그래피티graffiti족 때문에 골머리를 앓고 있다 한다.
하지만 벽에 그림을 그리고 싶은 것은 세계 어느 나라 사람이든 공통 심리다.
단, 그림이 멋지고 의미가 있기만 하다면!

아테네 거리벽화
Athens Mural Paintings

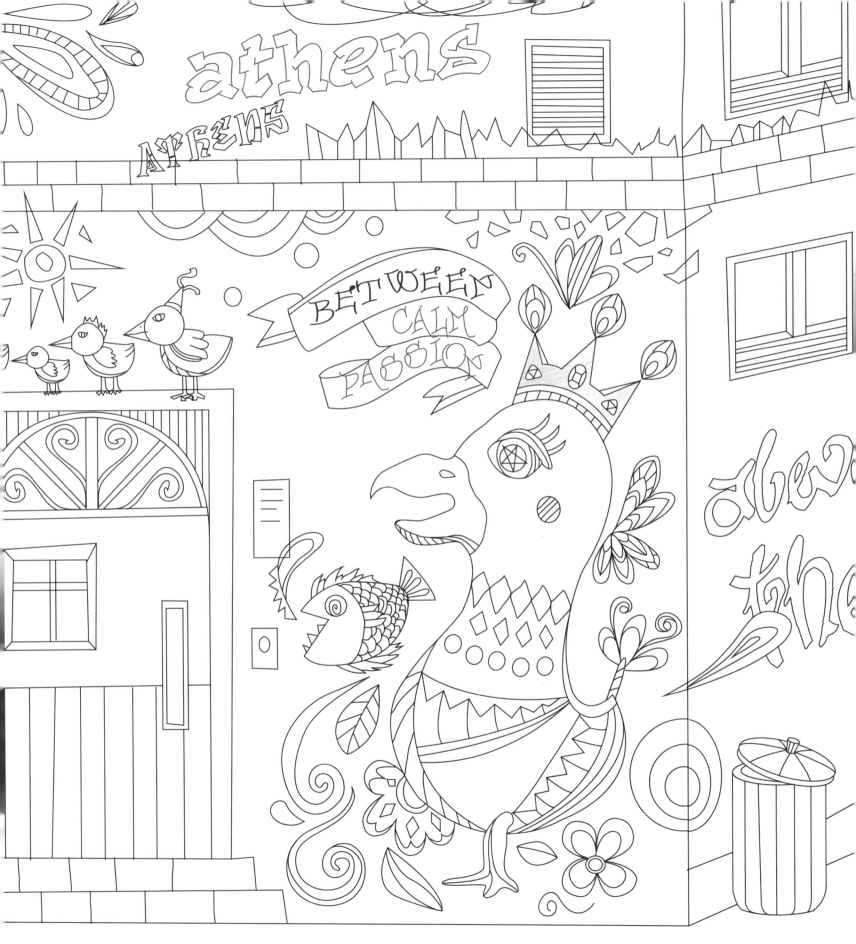

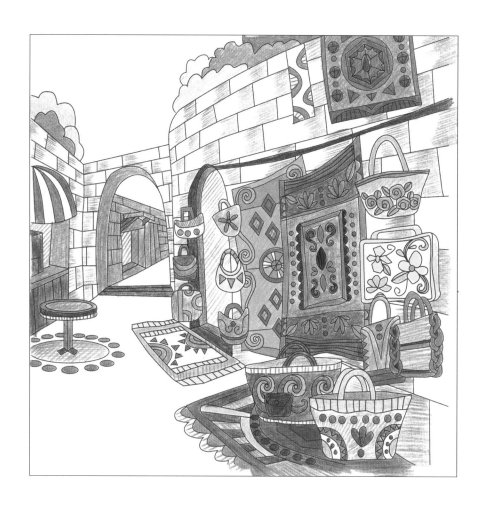

예술과 마찬가지로 행복도 계산에 의해 성취될 수 있는 것이 아니다.

엔리케 J. 폰셀라

유럽인들은 전통적으로 손재주가 좋아서 명품이 많이 나온다.
아테네 골목에는 가죽가방, 양탄자 등을 파는 수공예품 가게가 많다.
흥정을 해서 값을 깎는 것은 세계 공통. 그러나 너무 깎지는 말자.
추억으로 생각하면 가장 좋다.

아테네 수공예품 가게
Athens Handicraft Shop

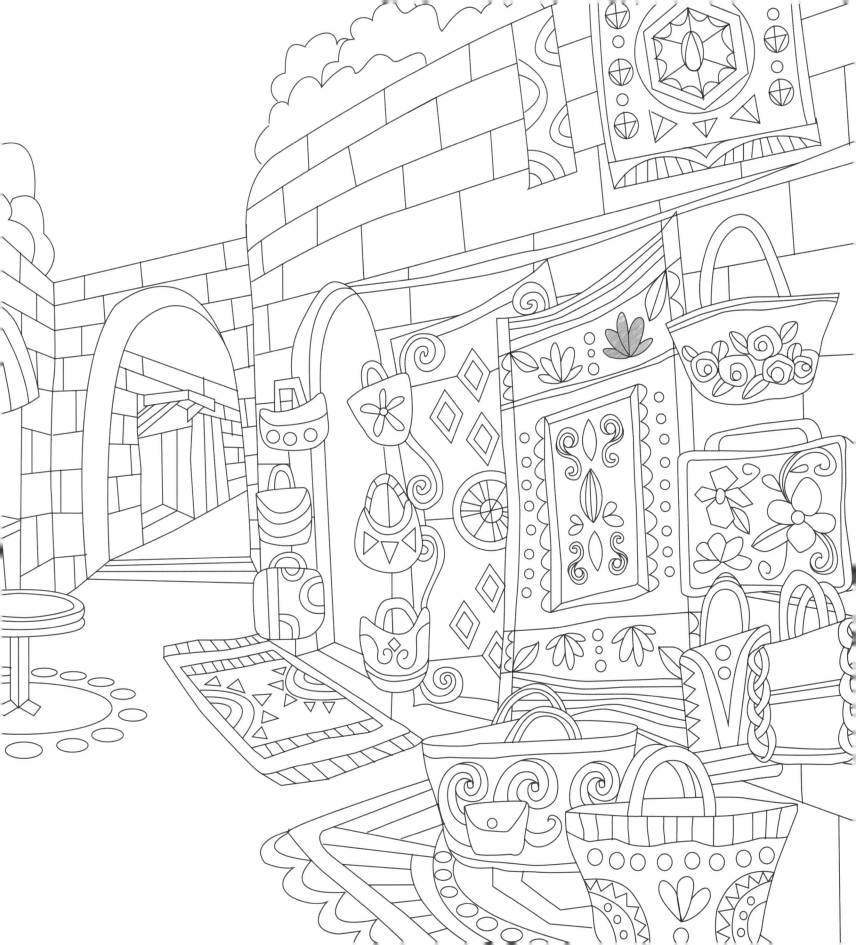

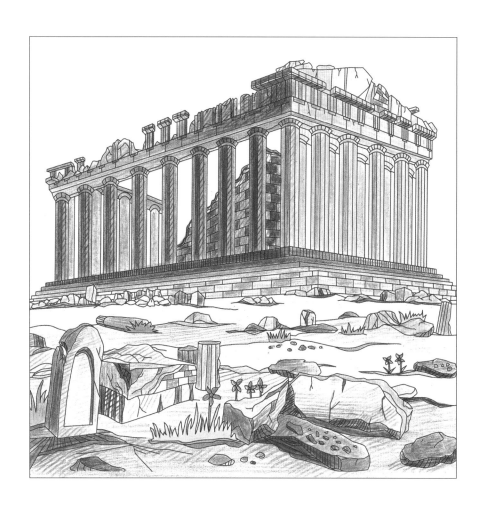

유네스코 세계문화유산 1호. 아테네의 수호여신 아테나에게 바친 신전으로,
도리스식 건축양식에 단순하면서도 남성미가 물씬 풍기는 위대한 건축물이다.
건축가이자 조각가인 피디아스Phidias가 세웠는데
'가로:세로=1:1.6'으로 황금비율의 모범이라 칭한다.
그 앞에 바람의 언덕이라 불리는 리카베토스Lykavittos가 있으며
아래에는 헤로데스 음악당이 있다.

파르테논
Athens Parthenon

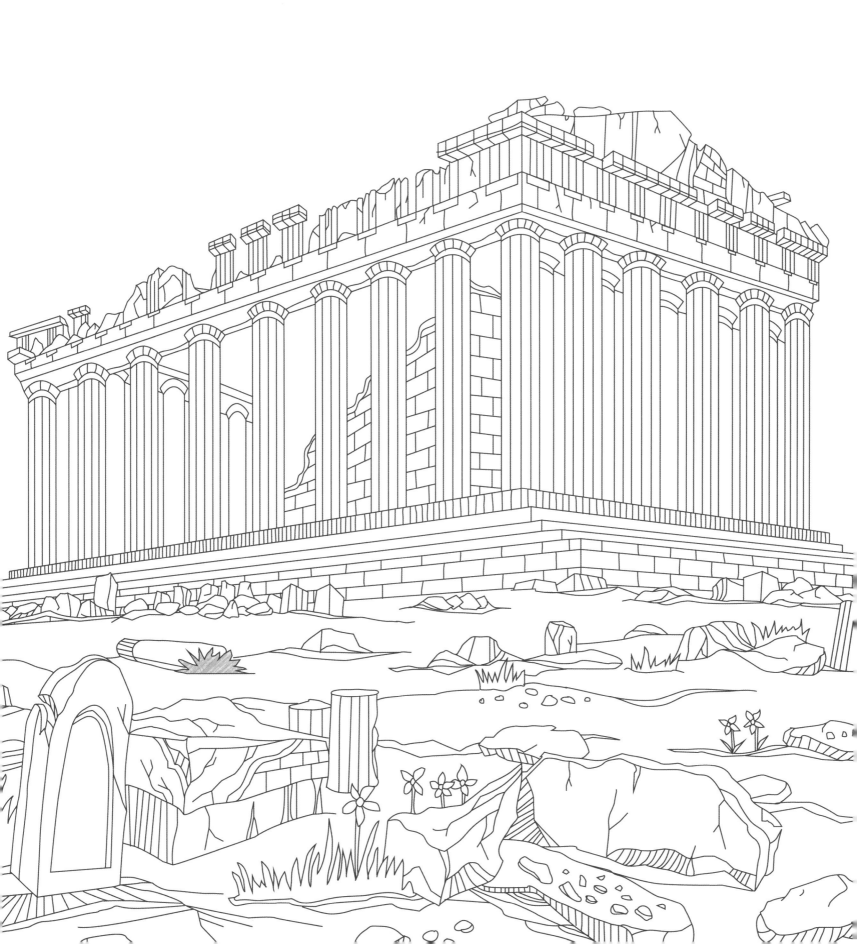

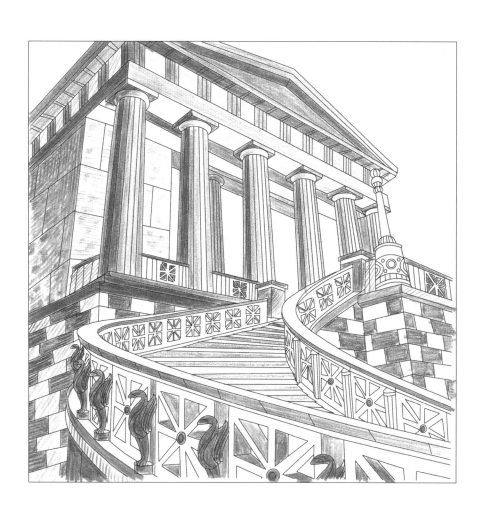

특별히 관심이 있지 않으면 이곳까지 구경을 오지는 않겠지만…
멋진 건물들을 보고 싶다면 지하철 오모니아Omonoia 역에서 내리면 된다.
국립도서관, 아테네대학, 아트아카데미가 나란히 붙어 있는 지성의 거리다.
오모니아 광장은 밤이 되면 몹시 시끄러운 곳으로 변한다.

그리스 국립도서관
National Library of Greece

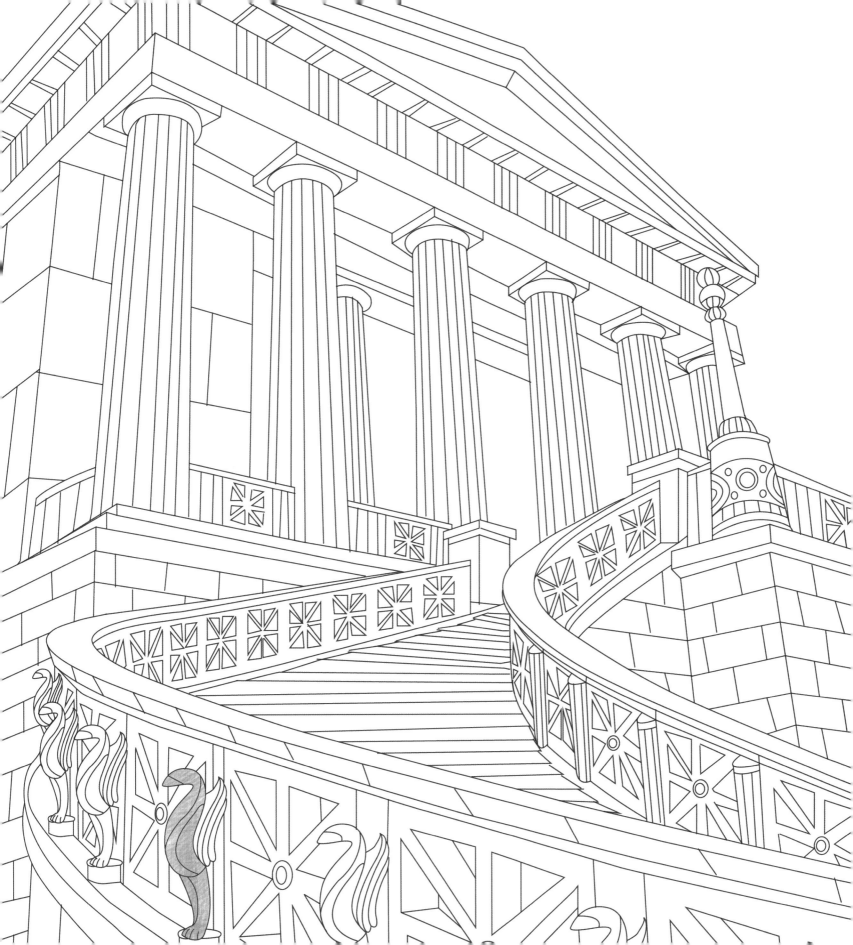

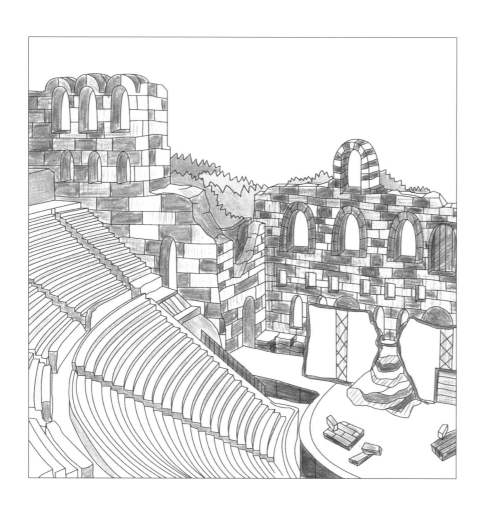

당신에게는 당신의 노래가 있다. 그대의 노래를 발견할 때 행복하리라.
판트 호프

정치가이며 대부호였던 헤로데스 아티쿠스가 죽은 아내 레기나를 기념하여
AD 161년에 아테네 시민에게 기증한 음악당이다.
파르테논 신전 아래에 있으며 그 옆에 디오니소스 극장이 있다.
프닉스Pnyx 언덕이 바라보이는 이 음악당은
1950년대에 복원되어 지금도 고전극, 연주회, 오페라가 열린다.

헤로데스 아티쿠스 음악당
Odeum of Herodes Atticus

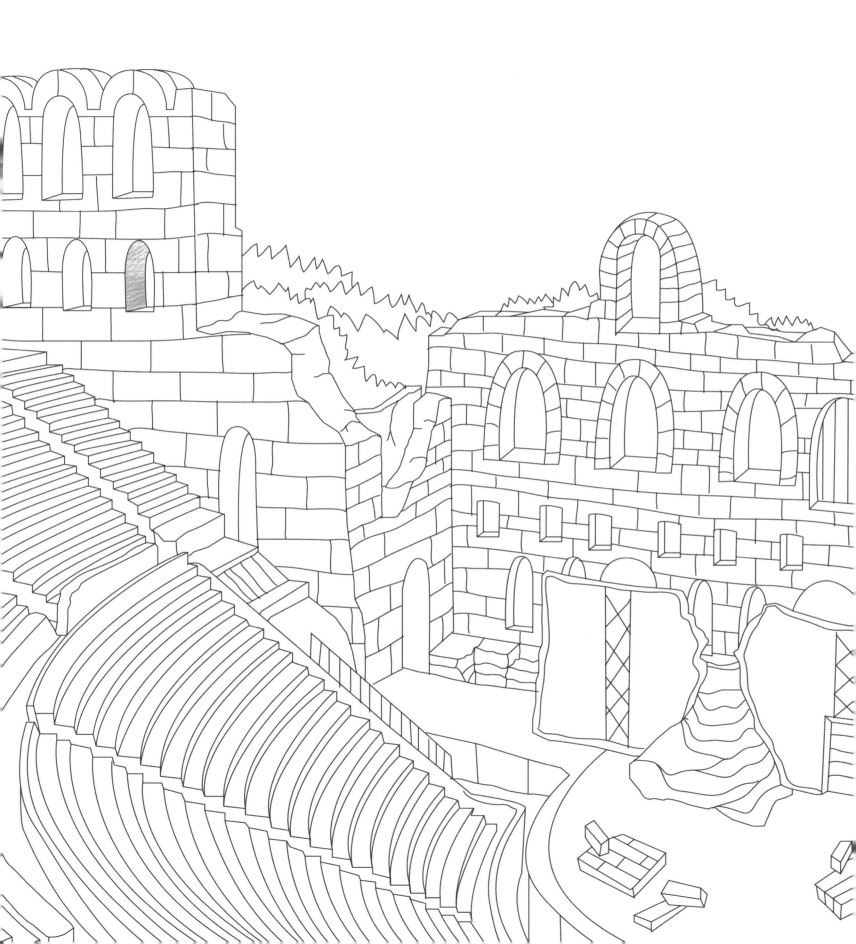

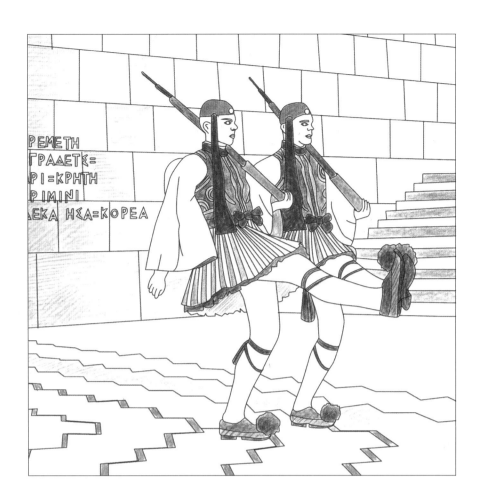

그리스 대통령 근위병들은 푸스타넬라Foustanella라는 치마와
짜루히Tsarouhi라 불리는 방울 달린 구두를 신는다.
그리스 독립전쟁 때 게릴라 활동을 하던 독립투사들에서 이름이 유래됐다.
국회의사당 '무명용사의 묘' 와 대통령 궁 앞에서 경비를 서는데,
15분 단위로 자리를 교체할 때를 빼고는 한 시간 내내 꼼짝도 하지 않는 것으로 유명하다.
아테네에 가면 이들의 교대식을 반드시 보아야 한다.

에브조네스 근위대
Presidential Guard 'Evzones'

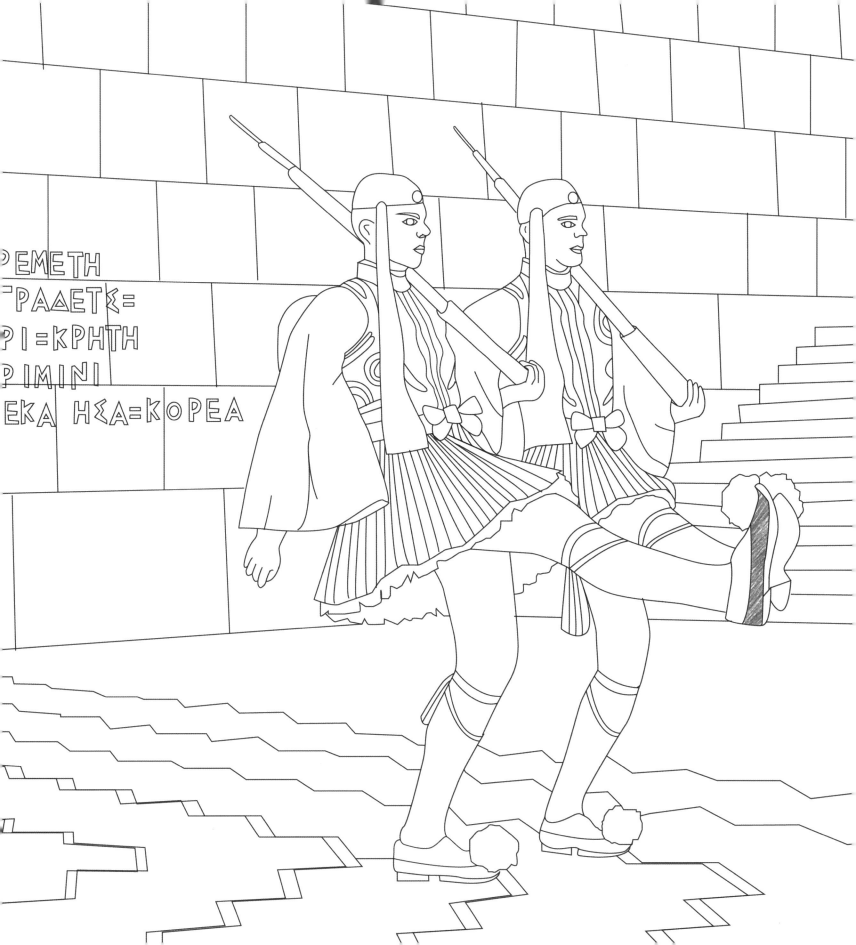

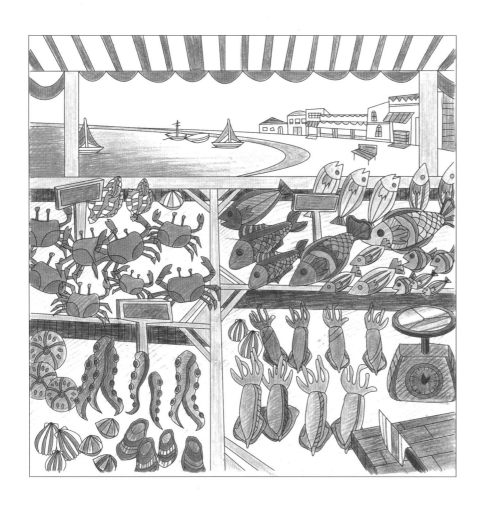

아테네에서 가장 활기가 넘치는 곳은 모나스티라키 중앙시장Monastiraki Market이다.
도로를 사이에 두고 왼쪽은 과일·야채시장, 오른쪽은 생선·육류시장이다.
우리는 생선을 주로 뉘여서 진열하는데 이곳에 가면 하늘로 솟구친 생선도 볼 수 있다.
유적지도 중요하지만 사람의 살아가는 모습을 보고 싶다면 꼭 이곳에 들르라.

아테네 수산시장
Athens Fish Market

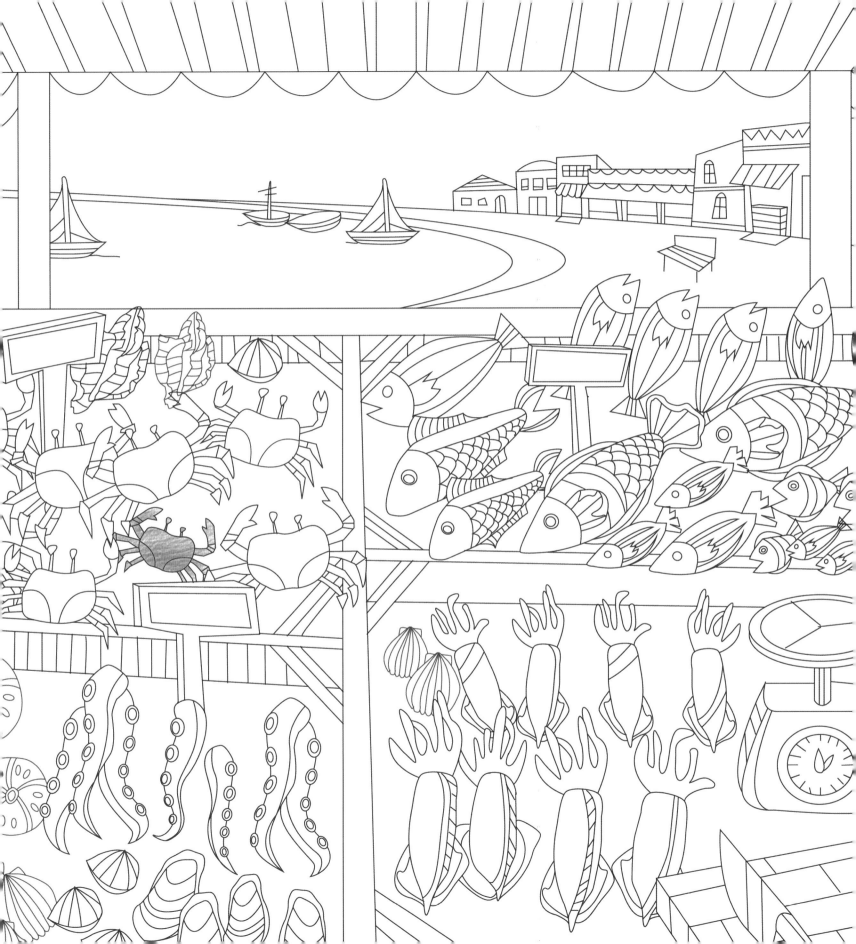

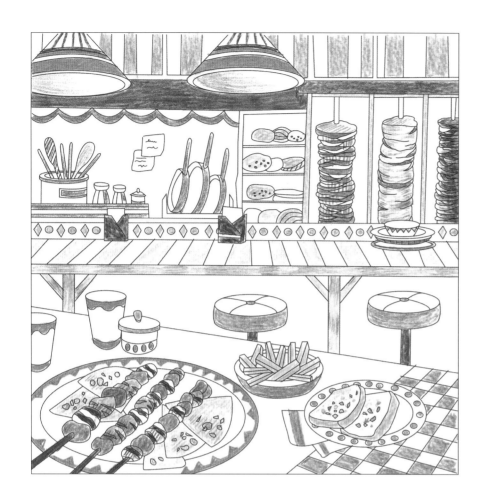

식사 준비가 다 되어 있는 식탁은 가장 아름다운 곳이다.

요한 네스트로이

그리스는 요리 잘하기로 유명한 나라다.

꼬치구이인 수블라키Souvlaki, 고기와 감자, 가지 등을 오븐에 쪄서 만든 무사카Moussaka,

터키의 케밥과 비슷한 기로스Gyros 등이 유명하다.

입맛이 까다롭지 않으면 누구나 잘 먹을 수 있다.

그리스 전통음식
Souvlaki & Moussaka

놓쳐서는 안 될 그 외의
그리스
Other ··· Greece

예부터 인생은 여행에 비유되었으니
맥주나 콜라를 마시며 즐거운 여행을 해다오.
되도록 생각을 하지 말아다오.

김광규 詩 '상행'

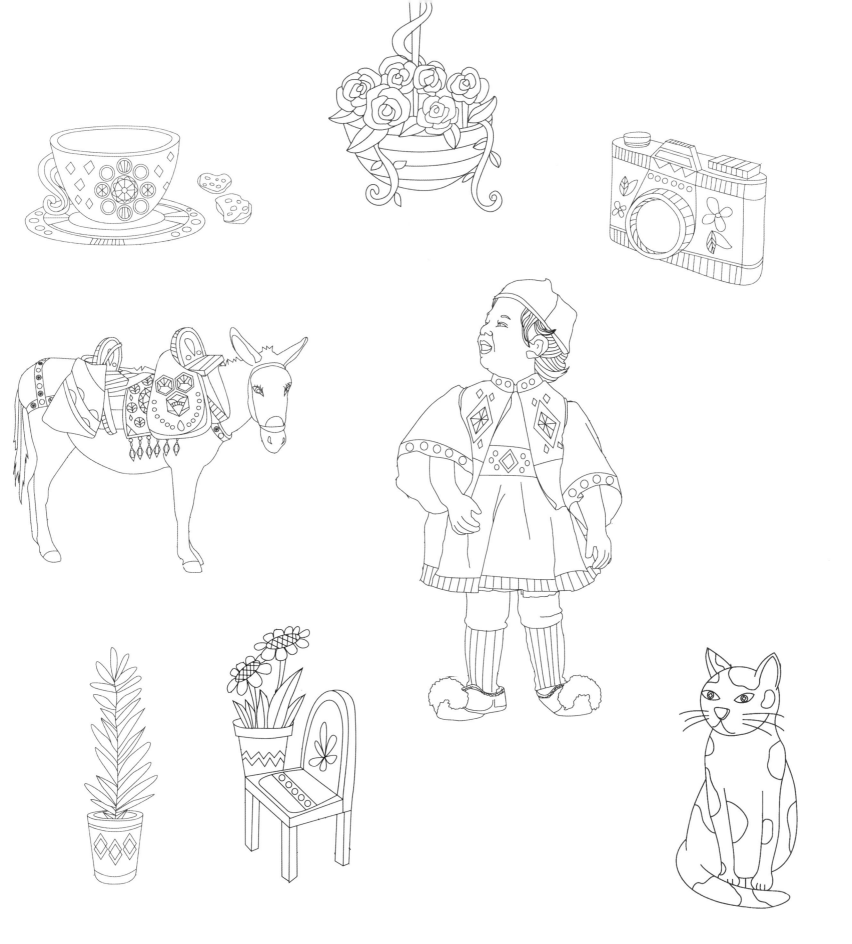

안드로스 섬 등대
Andros Island Lighthouse

안드로스 섬은 아테네 동쪽에 있는 에보이아를 마주보고 있다.
아테네에서 배로 2시간 걸리므로 한번은 가봄직하다.
배에 차를 싣고 가서 섬 일주를 하면 좋다.
한여름에는 바람이 많이 불기 때문에 긴 머리는 단단히 묶어야 한다.
서쪽 해안에 고대의 수도 팔라이오폴리스 폐허가 있고,
디오니소스에게 바쳤다는 유명한 신전도 있다.

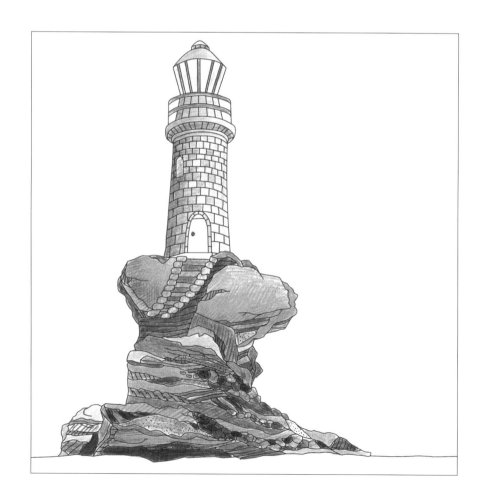

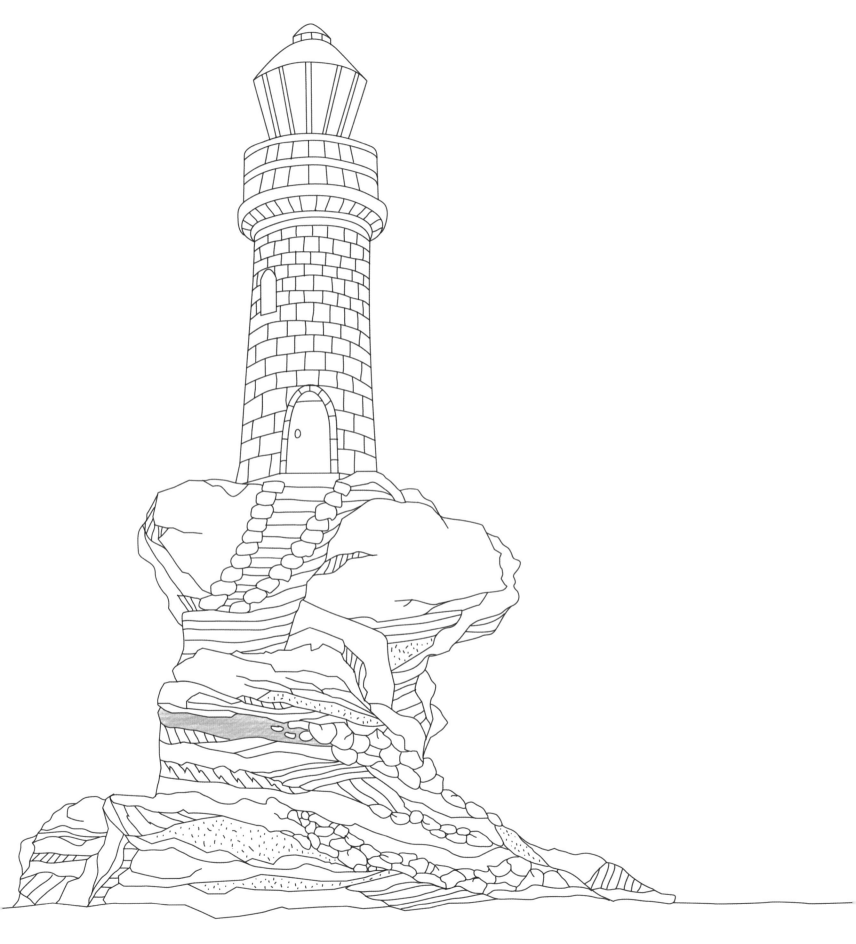

이드라 섬 교회

Hydra Island Greek Orthodox Church

아주 먼 옛날, 샘이 있는 섬이라 하여 히드리아Hydrea라는 이름으로 불렸으나
지진 때문에 샘이 말라 물이 귀하다.
물을 뜻하는 영어 '하이드로Hydro'는 여기에서 유래했다.
고양이가 특히 많기로 유명한, 그러면서도 진정 아기자기한 섬이다.

당신의 내면을 보라.
그 내면에는 선의 샘이 있고,
이 샘을 파기만 하면 언제든지 샘솟을 것이다.
아우렐리우스

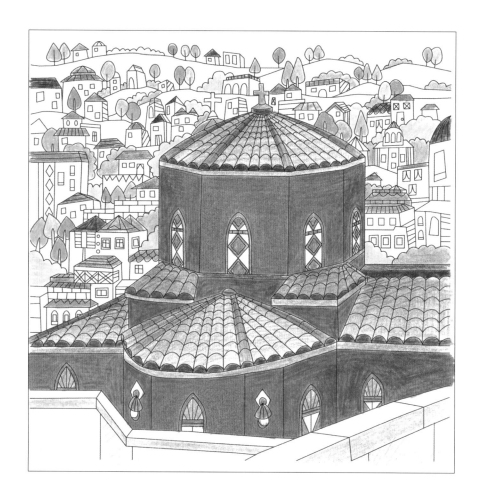

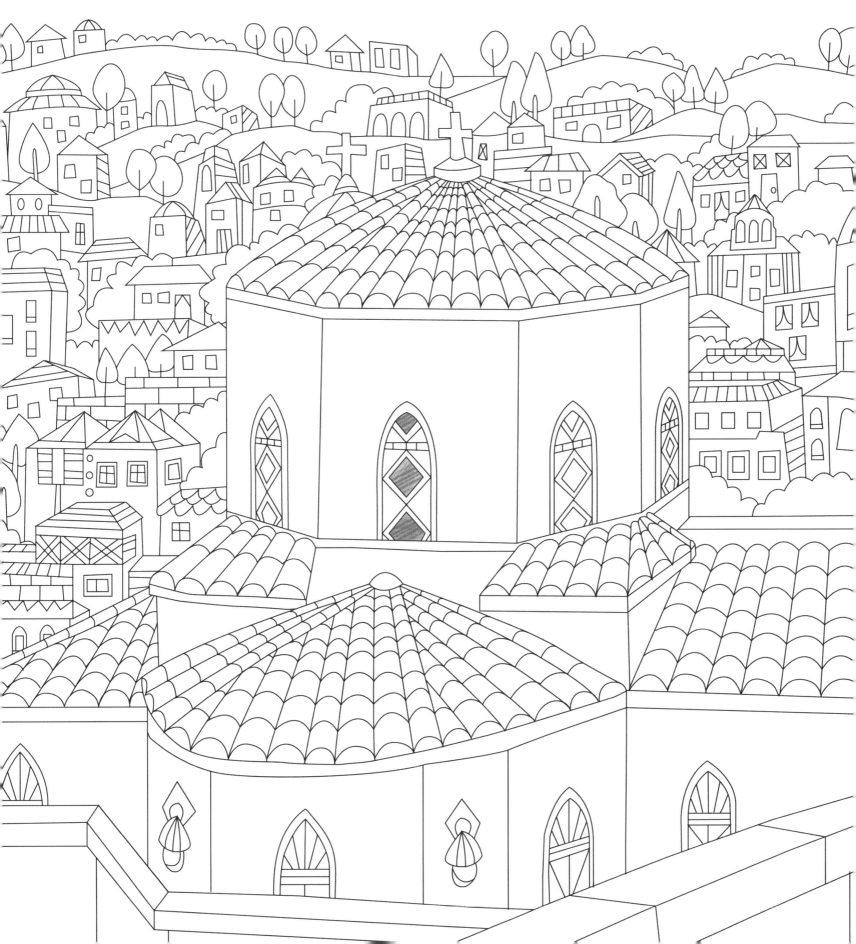

이드라 섬 당나귀
Hydra Island Donkey

이드라섬의 매력은 섬 안에 네 바퀴 물건, 즉 자동차가 없다는 점이다.
모든 사람은 걷거나 당나귀를 타야 한다.
이 불편함이 섬을 더 매력적으로 만들었다.
한 사람에 15유로 정도를 내면 섬 한 바퀴를 돌 수 있다.

**위험하거나 불편한 지역에 가더라도 여행하기를 두려워하지 말라.
자신의 지팡이를 또 하나의 다리로 삼으라.**

바쇼, 여행 규칙

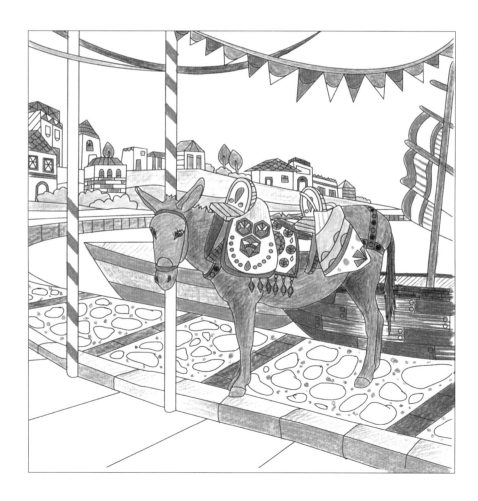

코르푸 섬 시계탑
Corfu Island Clocktower

영화 〈맘마미아〉의 무대가 되었던, 그러면서도 사연 많은, 또 유럽인들이 가장 사랑하는 섬이다.
베네치아-에페이로스공국-나폴리 왕국-프랑스-영국-이탈리아의 지배를 받다가 다시 그리스 품에 안겼다.
오스트리아 엘리자베스 여왕을 위한 궁전,
1852년에 세워진 이오니아 의회당, 16세기의 메트로폴리스 교회 등 볼거리가 많다.

코르푸 섬 골목길
Corfu Island Alley

서울의 뒷골목이나 뉴욕의 뒷골목이나 지저분하기는 마찬가지.

그러나 이국의 골목길은 '낯설기' 때문에 신기하기만 하다.

특히 이곳에 있는 코르푸 옛 마을Old Town of Corfu은

세계문화유산이 될 만큼 오랜 정취를 그대로 간직하고 있다.

골목을 걷다가 〈맘마미아〉의 주인공 소피(아만다 시프리드)를 만날지도 모른다.

참된 여행자에게는 항상 방랑하는 즐거움, 모험심과 탐험에 대한 유혹이 있다.

방랑이 아닌 것은 여행이라 할 수 없다.

임어당

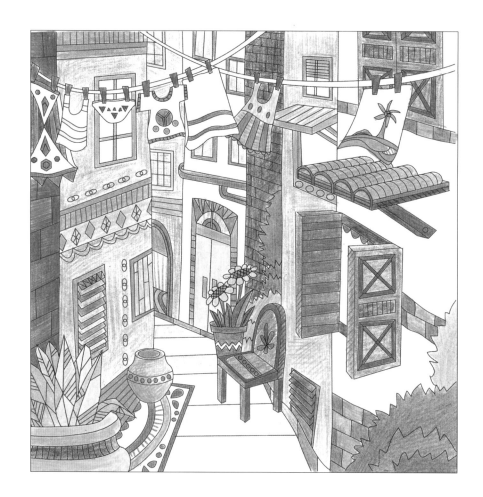

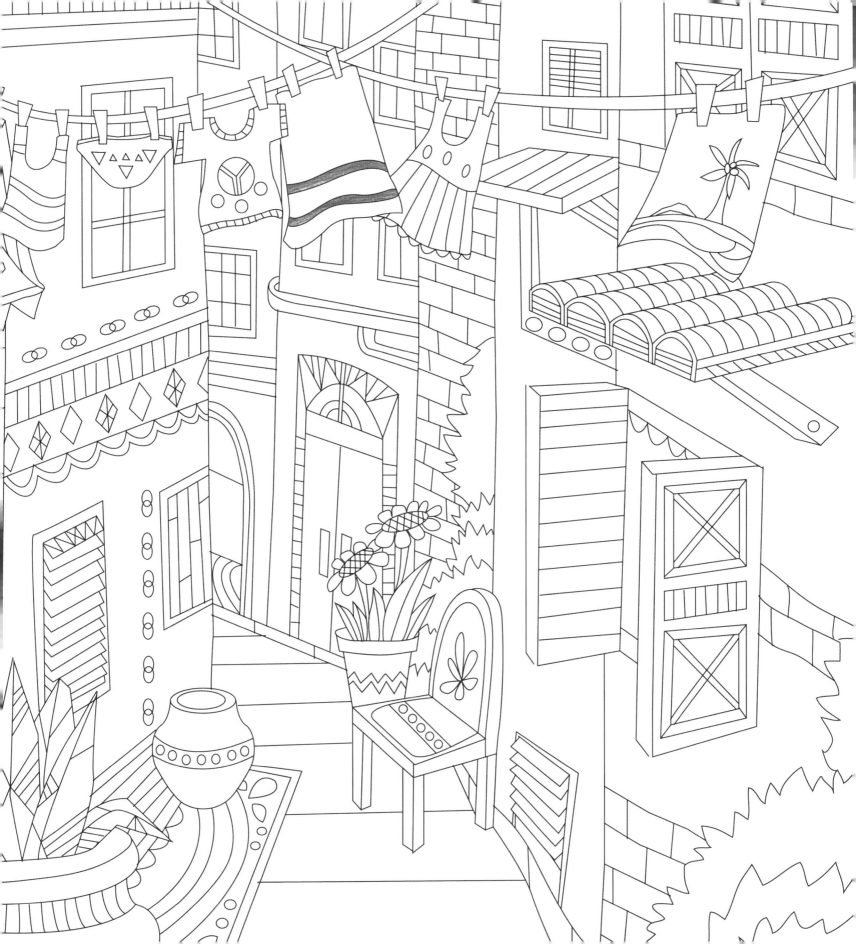

히오스 섬 필기마을
Hios Island Pyrgi Village

그리스의 섬 가운데 다섯 번째로 큰 섬으로 에게해에 자리잡고 있다.

17세기의 비잔틴 수도원인 네아모니Nea Moni는 유네스코 세계문화유산으로 등재되었다.

〈오딧세이아〉를 쓴 시인 호메로스의 출생지라고도 한다.

1822년 터키의 침입으로 많은 사람들이 죽은 슬픈 역사를 간직하고 있다.

모자이크 모양의 예쁜 집들이 마을에 가득하다.

메테오라 수도원
Meteora Monasteries

칼람바카Kalambaka에 있는 절벽 꼭대기 수도원으로,
14세기에 만들어져 그리스정교의 전통을 이어가고 있다.
산중턱에는 마치 돌로 된 숲처럼 울퉁불퉁한 회색 바위의 봉우리들이 비죽비죽 솟아 있다.
수도원은 원래 23개였으나 대부분 무너지고 지금은 6개만 남았다.
아테네에서 기차로 4시간 걸린다.

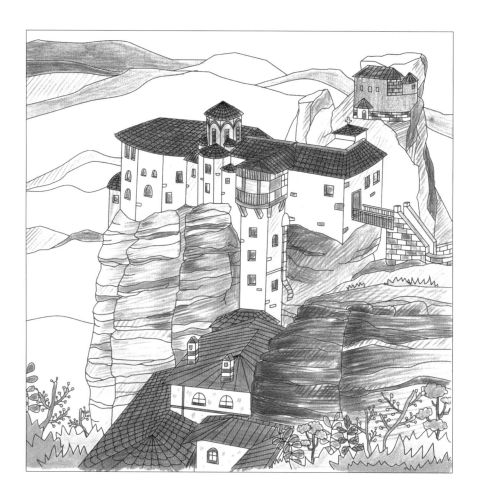

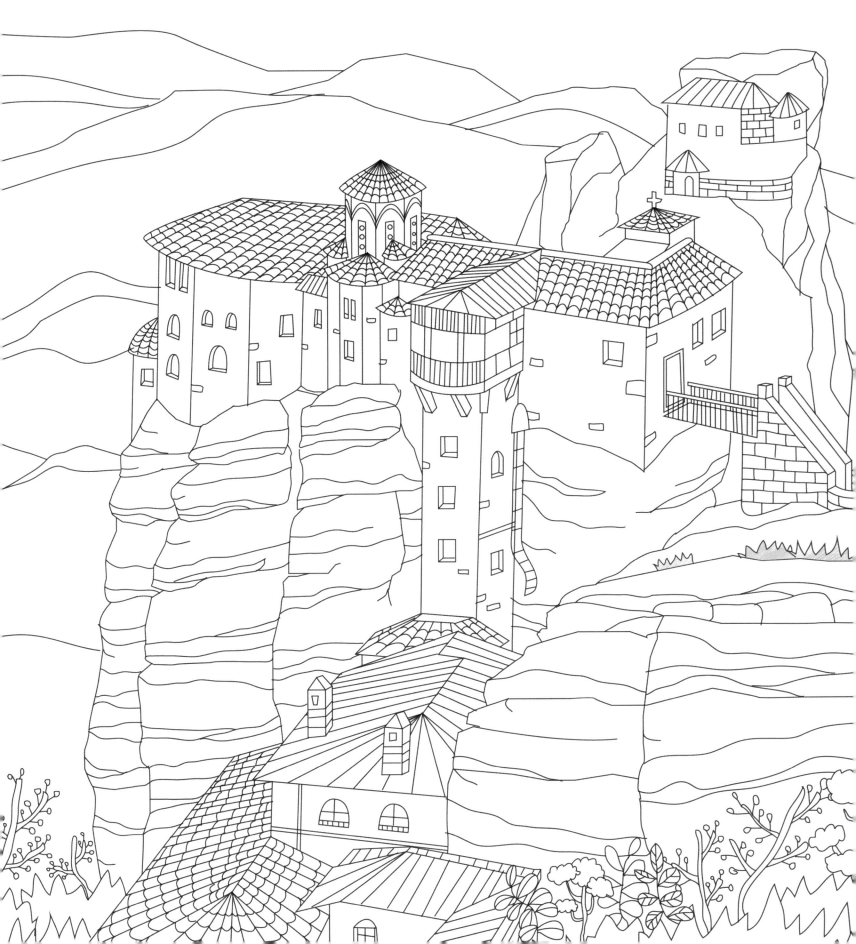

아토스 섬
Athos Island

세계에서 단 한 곳뿐인 아주 특별한 섬이 아토스다.

1060년부터 '여인 금지' 법률이 생겨 지금까지 내려오고 있다.

남인국男人國이라고도 불리는데 심지어 동물까지도 암컷은 한 마리도 없다.

그대의 발걸음을 자연의 걸음걸이에 맞추어라. 자연의 비밀은 인내이다.

B. 디즈레일리

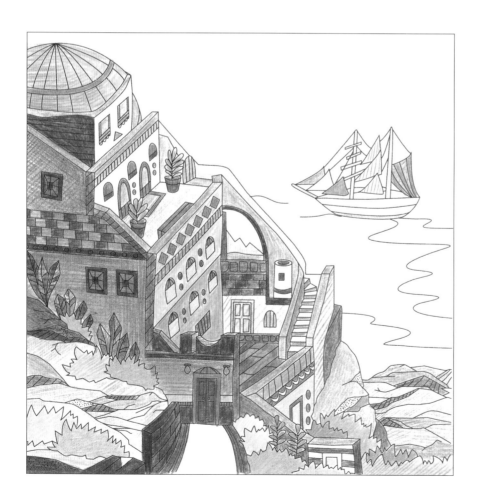

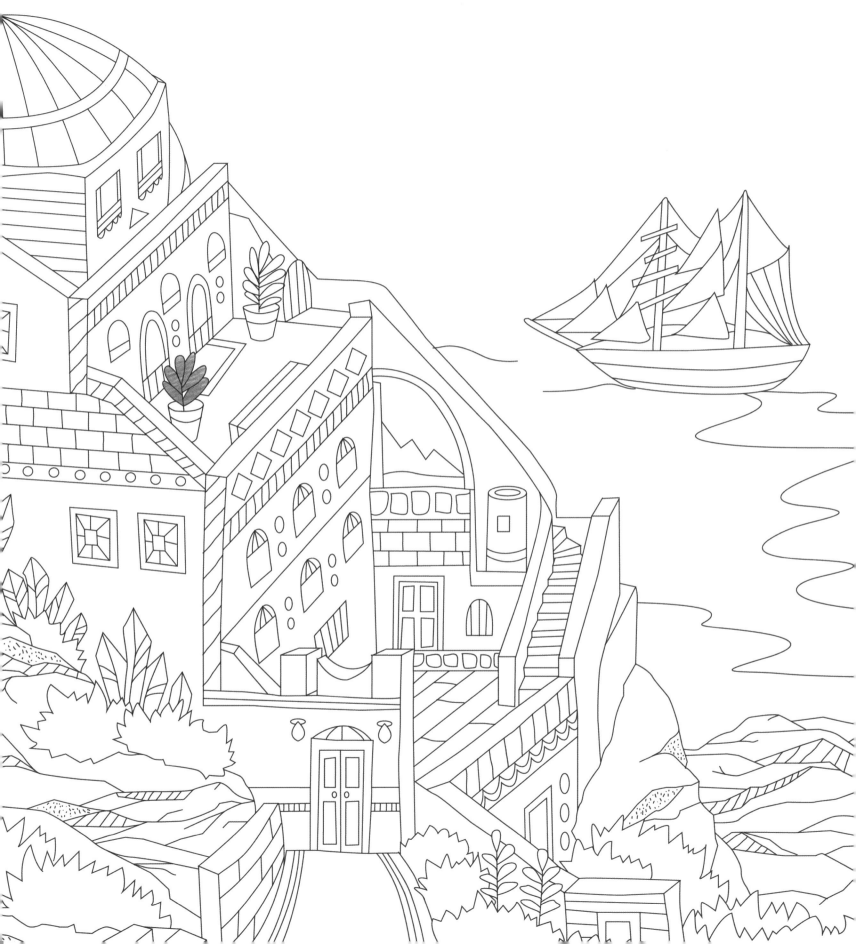

그리스 컬러링 여행

2판 1쇄 발행 2022년 08월 25일
2판 3쇄 발행 2024년 06월 01일

지은이 그림 윤하 | 글 호경
펴낸이 박현

펴낸곳 트러스트북스
등록번호 제2014 - 000225호
등록일자 2013년 12월 3일
주소 서울시 마포구 성미산로1길 5 백옥빌딩 202호
전화 (02) 322 - 3409
팩스 (02) 6933 - 6505
이메일 trustbooks@naver.com

값 14,000원
ISBN 979 - 11 - 92218 - 56 - 4 (13650)

믿고 보는 책, 트러스트북스는 독자 여러분의 의견을 소중히 여기며,
출판에 뜻이 있는 분들의 원고를 기다리고 있습니다.